제품

(웃음)

"이참에 '(웃음)'을 사훈으로 삼기로 했다."
포스터(1) / 59.4×84.1센티미터 /
종이에 오프셋 인쇄, 알루미늄 프레임 /
인덱스, 전용완과 동업 / 2017년 11월 출시

(웃음)

"웃음을 파는 건 좀 그렇잖아요?"
"웃음을 드릴까 한다."
"'(웃음)'이 필요한 곳에는 어디에나."
자석(1) / 3.2×3.2×0.426센티미터, 3그램 /
원형 자석에 인쇄 / 2017년 11월 출시

✩✩✩✩✩

현관 옆 화장실 앞에 이 액자를 놓았다. 노상 책들이 탑처럼 쌓이거나 탑처럼 무너지는 자리다. 거의 한 달째 책은 쌓이고/무너지고, 액자는 그냥 있다. 어느새 눈에 익어 이제는 치우면 난자리가 휑할 것이다. 나는 이 액자의 '펫으로서의 가능성'을 생각한다. 하루에 한 번 이상 생각하는데, 변기에 앉으면 바로 이것이 보이니 어쩔 수 없는 노릇이다. 나는 변기에 앉아 그걸 쳐다보며 웃는다. 그러다 손가락으로 가리키며 "기다려~." 같은 말을 하기도 한다.

　'웃음'이라는 글자는 누가 웃기도 전에 지가 먼저 웃는 얼굴을 하고 있다. '비'라는 글자가 비가 내리는 느낌을 갖고 있거나, '숲'이라는 글자가 이미 숲에 든 것처럼 보이는 경우를 생각할 때, '웃음'이 저 혼자 웃고 있는 것은 자연스럽다. 뚱뚱한 고양이, 얼굴 큰 강아지.

　그런데 액자 속 '웃음'이라는 글자는 양쪽에 괄호를 치고 있다. 그걸 얼굴의 양쪽 볼이라고 시각화할 수도 있지만, 저 괄호는 대체 무엇인가 생각하건대 여느 인터뷰 문장에서 말을 글로 옮길 때 뉘앙스를 살리고자 쓰곤 하는 그 '(웃음)'이 생각난다. 에디터 시절, 이 '(웃음)'을 쓰느냐 마느냐, 쓸 수 있느냐 없느냐를 두고 생각한 바가 있다. 한때는 결코 쓰고 싶지 않아 '하하하', '으하하하', '까르르' 같은 의성어를 대놓고 썼다. 그때 나는 녹음된 웃음소리를 반복해 들으며 과연 어떤 글자가 마땅할지 꽤나 고민했다. 그러다 언젠가부터는 의성어를 지우고 '(웃음)'을 쓰기 시작했다. 얼마쯤 객관적인 뉘앙스가 생긴다는 점이 마음에 들었다. 그 웃음이 쓴웃음인지, 비웃음인지, 마냥 웃김인지는 문장의 맥락이 알아서 챙길 일. 숫제 뺄 수 있다면! 나는 그걸 원했지만 쉽지 않고 어려웠다. 일단 나부터가 말할 때 웃음이 많은 사람이라 대답에도 웃음기를 늘 기대했던 것이다.

　다시 이 액자의 '펫으로서의 가능성'을 생각하건대, 역시 벽에 걸기보다는 바닥에 두고 보는 쪽이 낫지 싶다. 현관 앞에 앉아 나를 보며 '(웃음)'이 웃음을 웃는다. 귀엽다. 마음에 든다. 한편, 원형자석 형태의 또 다른 '(웃음)'은 그저 거슬린다. 냉장고에 붙여 놓았더니 수시로 눈에 띄는데 그때마다 어쩐지 자기 이름을 '김긍정', '이긍정', '최긍정'이라고 해놓은 인스타 계정을 보는 것 같다. 그건 전혀 웃기지가 않다.　　　　　　　　　─장우철

관상용 벽

"지나치게 귀여우면 몸뿐 아니라 마음에도 좋다."
실내 클라이밍용 홀드(100) /
(설치 후) 약 400×250센티미터 / 2018년 10월 출시

한국에서 월드컵이 열린 해 여름, 지금 살고 있는 집으로 이사했다. 이유는 흰 벽지와 흰 주방, 흰 타일과 흰 창틀이었다. 신축인데 이러기는 어디서도 쉽지 않아 보였다. 가만, 게다가 이 벽지는 실크잖아? 더구나 시뻘건 가전제품 따위가 풀옵션이라며 버티고 있지도 않았다. 이사와 동시에 사들인 것은 흰 책상, 흰 의자, 흰 이불, 흰 수건 같은 것들이었다. 흰 벽은 모두를 받아내며 동시에 환기시켰다. 때로는 수묵화같이, 때로는 마르지엘라 풍으로. 밤새 포식한 모기가 그 벽에 붙어 있으면 망설이게 되었다. 그냥 손바닥으로 때렸다간 후회뿐인 핏자국이 선명할 테니.

시간이 흐르면서 흰색은 어디까지나 '임시'일 뿐이라고 생각하는 게 자연스러웠다. 흰색은 다만 올바로 채우지 못한 변명에(덜떨어진 힙스터 버전에) 불과했다. 그렇다고 회현동 레스케이프 호텔풍으로 무언가가 창궐하듯 바꿀 일도 아니었지만.

흰 벽은 여전히 더하거나 덜 수 있는 자족의 장으로서 내 방을 차지하고 있다. 거기에 이 색색깔 플라스틱은 테니스공이나 필름 박스나 과자를 담은 통처럼 다만 놓여 있는 중이다. 놓여

있지 않고 만약 이것을 설치하려면 커다란 나사를 구멍에 넣어 조여야 한다. 그러면 흰 벽에 자국이 생기겠지, 나는 흰 벽을 보며 다시 망설인다…

　　　　　　　　　　　　　　　　　　　　　　　　　—장우철

달 부동산 소유증

"다가오는 우주 시대에 대비하기 위해"
루나 엠버시에서 인증한 달 부동산 소유증(1) /
27.94×35.56센티미터 / 종이에 오프셋 인쇄,
아크릴 프레임 / 2018년 10월 출시

☆☆☆☆☆☆

약 4,047제곱미터(1,224평)의 달 대지를 30달러에 구입했음을
증명하는 증서다. 2019년 2월 현재 환율 기준 평당 27.5원인데,
문재인 정부의 공시지가 현실화 및 부동산 관련 각종 세금 강화
기조, 전 지구적 부동산 침체의 영향으로 가을쯤 거래 절벽 상
황을 마주하리란 것이 강남권 부동산 업자들의 예상이다. 먼 미
래의 후손(탄생 가능성조차 희박한)을 위해 1954년에 말죽거
리 부동산을 매입하던 낭만적 예지자 부류에게 거래를 권한다.
—모임 별

민구홍 매뉴팩처링 표기 지침

한국어판 / 포스터 (1) / 84×29.7센티미터 /
종이에 오프셋 인쇄, 나무 프레임 / 2017년 11월 출시

"워크룸 프레스 화장실용 열쇠고리뿐 아니라
반지로도 사용할 수 있습니다."
영어판 / 열쇠고리 (1) / 13×4×0.6센티미터, 30그램 /
아크릴에 실크스크린 인쇄 / 2017년 11월 출시

"마음만 먹으면 무엇이든 넣을 수 있습니다."
일본어판 / 리넨 토트백 (1) / 35×60센티미터 /
리넨에 실크스크린 인쇄 / 2017년 11월 출시

★★★★★

「민구홍 매뉴팩처링 표기 지침」 세트 실사용한 솔직 후기 남길
게요. (스압 주의)

안녕하세요. 저는 교열공입니다.
제품 처음 받았을 때 솔직히 감동받았어요. 한 회사가 사명을 정
확히 표기하기 위해 만든 지침을 물건으로 제작해 판매한다는

점에서 저는 회사에 대한 신뢰를 얻을 수 있었습니다. 그리고 그 회사란 바로 '민구홍 매뉴팩처링'이라고 띄어쓰기를 해야 하는 것이 원칙이나 '민구홍매뉴팩처링'이라고 붙여쓰기하는 것도 허용하는 민구홍 매뉴팩처링이죠. 회사는 회사에 대한 신뢰를 판매하고 소비자는 회사에 대한 신뢰를 구매하여 회사에 대한 신뢰를 갖게 된다니, 너무 착한 소비라고 생각해요. 얻는 것이 그저 회사에 대한 신뢰뿐이더라도 좋을진대 제품까지 덤으로 챙기다니? 이런 게 바로 '소확행' 아닐까요?

교열공으로서 말씀드리는 것이지만 일류인 회사일수록, 그리고 세계적인 회사일수록 세계인들이 공통된 표기와 발음으로 사명을 발음할 수 있도록 만듭니다. 삼류 회사일수록 사원들조차 자기네들이 재직 중인 회사 이름이 정확히 뭔지 모르죠. 사보를 교열할 때마다 제 한숨이 나오는 부분 중 하나입니다. 그리고 일류 중의 일류는 애당초 사명을 만들 때 어느 언어권에 속한 사람이라도 발음하기 어렵지 않도록 만듭니다. 그런 점에서 "민구홍"이라는 이름은 참으로 걸리는 부분이 아닐 수 없습니다만… 이 정도 퀄리티의 제품을 만들어내는 회사라면 언젠가 태생적 핸디캡을 극복하고 일류 중의 일류인 회사로 도약하리라 믿어 의심치 않아요!

세트로 온 제품(한국어판, 영어판, 일본어판) 중 한국어판부터 집어 들었습니다. 뭘 써놨는지 한눈에 알 수 있었기 때문이죠. 동봉된 설명서에는 원래 어떤 게임의 아이템이었다느니, 한 편의 시라느니 이상한 소리가 적혀 있었는데, 알게 뭡니까? 그저 파란 바탕에 흰색으로 큼지막하게 써둔 글씨가 보기에 좋더군요. 가훈, 아니 점훈으로 가게에 걸어두면 좋겠다 싶었습니다. 아, 정확히 말씀드리자면 저는 서점 운영이 본업인 사람

입니다. 하지만 어느 커피숍에서 커피를 100잔 팔고 있을 때 어
느 서점에서는 책을 겨우 10권 팔고 있는 세상인지라 책만 팔
아서는 생계를 유지할 수가 없습니다. 그렇다고 커피를 100잔
만들기에는 제가 너무 게으른지라 어쩔 수 없이 원고를 손보는
일을 부업으로 하고 있는 것입니다. 저희 서점에 비치해 둔 한
국어판입니다.

가끔 한국어판에 대해 묻는 손님들이 계셨습니다. "이게 뭐예
요?" 그럴 때마다 말문이 막히는 건 사실이더군요. 듣는 사람
황당하게 "아이템입니다." 할 수도 없고, "시입니다." 하기도 애
매했거든요. ("시입니다."라는 저의 말에 "이게 무슨 시냐."고,
약간 역정을 낸 어르신을 만난 이후로 "시입니다."라는 대답은
하지 않고 있습니다.) "점훈입니다."라고 말하면 점훈이라는
단어가 사전에 없는 단어라 그런지 못 알아듣는 분들도 계셨습
니다. 그래서 결국 어느 순간부터는 "장식입니다."라고 대답하
게 되었습니다. 대부분의 손님들은 설치미술 정도로 생각하시
는 모양이더군요.

 일본어판은 정말이지 실용적이면서도 심플한 멋이 있는
상품입니다. 이 토트백을 어깨에 걸치는 순간 저는 하라주쿠에
서 있는 듯한 기분이 들었습니다. 토트백을 들고서 슈퍼 포테이
토(スーパーポテト)[1]로 돌진해 온갖 쿠소게(クソゲー)[2] 카트
리지를 쓸어 담고 싶은 충동을 이 가방이 느끼게 해 주었다면

과장이라고 하실 건가요? 솔직히 저는 하라주쿠는커녕 일본에 가본 적도 없으며 하라주쿠 패션에 대해서도 전혀 모릅니다만, 이 정도의 제품이면 대량생산해서 팔 만하다는 생각이 들었습니다. 솔직히 말하자면 디자인을 좀 '우라까이'해서 팔 궁리도 하고 있습니다. 아까 제 소개를 하지 않았던가요? 저는 잡화 제조업자입니다. '잡화점'이라는 이름의 잡화점을 운영하면서 에코백, 향초, 책갈피, 맨투맨 티셔츠, 블루베리 잼 등 대수롭지 않은 것을 만들고 있습니다. 저희가 만든 에코백 보여드릴까요? 아, 광고하는 건 절대로 아닙니다.

1. 일본의 대표적 레트로 게임 매장. 도쿄 아키하바라와 오사카 덴덴타운에 있다.

2. '똥 게임'. 게임성, 그래픽, 음악, 스토리 등 게임을 구성하는 요소 가운데 하나 또는 전체가 엉망이라 전체적으로 혹평을 받는 게임을 똥에 비유해 일컫는 말.

귀엽지 않습니까? 구매를 희망하신다면 쪽지를 따로 남겨주십 시오. 하여튼 저는 나들이하기에 좋은 날이 돌아왔을 때 곧장 일본어판을 어깨에 걸치고 바깥으로 나갔습니다. 유명하지 않 지만 퀄리티가 높은 옷을 입고 다닐 때면 종종 그런 기분이 들 지 않습니까? 자신감 또는 우월감. 세상 사람들이 똑같은 옷이 나 가방을 걸치고 다닐 때 오직 나만 다른 옷이나 가방을 걸치고 있는 듯한 느낌, 내가 진정 '개성적인 인간'이라는 바로 그 느낌 말입니다. 민구홍 매뉴팩처링 토트백은 그런 느낌을 제게 주었 습니다. 몰개성적으로 느껴지는 디자인의 토트백을 통해 말이 지요. 하지만, 음, 사소한 문제랄까요? 사업상 보내야 할 소포가 있어 우체국에 들렀는데, 토트백을 뒤적여 제가 꺼낸 것은 소포 가 아니라 총이었습니다.

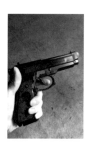

저는 총기를 갖고 있지 않습니다. 아시다시피 한국에는 총기 소 지 면허도 없고요. 그런데 이 민구홍 토트백에서 총이 나온 겁 니다. 왜 민구홍 매뉴팩처링에서는 제품에 포함돼 있지도 않은 총을 저에게 보낸 겁니까? 뜻하지 않게 저는 총을 들게 되었습 니다. 여긴 우체국인데 말이죠. 우체국의 사람들이 저를 보며 뭐라고 생각했겠습니까? 아시다시피 저는 도둑입니다. 도둑이

은행도 아니고 하필 우체국에서 총기를 들고 "꼼짝 마! 가진 것 다 내놔!"라고 자동반사처럼 소리치는 꼴이라니, 우습지 않습니까? 이런 상황은 미처 대비하지 못했기에 저는 헐레벌떡 우체국 밖으로 도망쳐 나왔습니다.

　택시를 타고 다시는 실수로라도 가방에서 총을 꺼내지 않도록 총을 가방 깊숙한 곳에 처박아두고 제 가게로 돌아왔습니다. 제가 장물 가게를 운영 중이라고 말씀드렸던가요? 저는 열쇠고리 형태로 제작된 영어판을 그 가게의 화장실용 열쇠고리로 쓰고 있습니다. 왜 영어판은 열쇠고리 형태로 제작되었을까요? 미국인들이 똥을 많이 싼다는 의미일까요? 근처 식당에서 식사를 하고 카페에서 커피까지 마신 뒤 입가심으로 저의 장물 가게를 방문하는 손님들 중에는 아무것도 안 사는 주제에 화장실까지 쓰고 나가는 분들이 종종 있죠. (아니, 밥이랑 차는 다른 데서 먹어놓고 왜 엄한 데서 싸갈긴단 말입니까?) 그런 분들께서 화장실이 어디 있느냐 물으시면 저는 가게를 나가서 오른쪽으로 돌아 열 걸음쯤 가신 뒤 건물 안으로 들어가면 보이는 복도 쪽으로 쭉 가다가 세 번째로 보이는 통로로 들어가면 보이는 계단을 한 층 반 정도 올라가면 화장실이 있다고 설명한 뒤, 이 열쇠고리를 가져가라고 말합니다. 열쇠고리에 달린 열쇠들에는 칠레의 시인 니카노르 파라의 「선언문」(Manifiesto)의 몇몇 구절들이 각인되어 있는데,[3] 그중 "쁘띠 부르주아는 먹거리가 아니면 저항하지 않는다."라는 문장이 각인된 열쇠가 바로 화장실 열쇠라고도 덧붙이죠. 그러면 손님들은 어찌어찌 제가 알려준 곳까지 찾아간 뒤 잊을락말락 중인 그 구절을 찾아서 열쇠

　3.　우밍이(吳明益),『햇빛 어른거리는 길 위의 코끼리』, 허유영 옮김, 알마, 2018년.

뭉치를 뒤적거립니다. 거기서부터 급해지는 거죠. 변은 마렵고, 시구는 안 보이고... 결국 성질 급한 사람들은 열쇠를 하나하나 다 꽂아보는 겁니다. 물론 돌아갈 리가 없습니다. 그 열쇠들 중에 화장실 열쇠는 없거든요. 이렇게 해서 저는 저의 소중한 화장실을 손님들로부터 지켜내는 겁니다. 더럽고 치사하다고요? 그게 바로 아메리칸 스타일 아니겠습니까?

　　이 「민구홍 매뉴팩처링 표기 지침」 실사용기를 통해 제가 말씀드리고 싶은 게 바로 이겁니다. 정확한 표기법들은 우리를 어떤 위협으로부터 지켜준다는 것이죠. (제가 교열공인 건 잊지 않으셨죠?) 작게는 손님들로부터 화장실을 지켜낼 수 있고, 몰개성한 이 세상에서 내 개성을 지켜낼 수 있고, 회사와 제품에 대한 믿음을 굳건히 할 수 있습니다. 어떤 책이 좋은 책이라는 막연한 보증이 되기도 하며, 크게는 그 언어를 쓰는 민족의 지성 수준을 측정하는 계량기로 사용할 수도 있습니다. 그렇기에 민구홍 매뉴팩처링이 국산 기업이라는 점은 제가 가장 자랑스러워하는 부분입니다. 앞으로도 좋은 제품 만드는 데 힘써주세요. 화이팅! 　　　　　　　　　　　　　　　　　　　　　─송승언

반응형 인프라플랫

"인프라플랫이 뭔지는 잘 모르겠지만"
구글 크롬 확장 프로그램 (1) / 131킬로바이트 /
2017년 11월 출시[1]

이 제품은 일종의 플러그인(구글 크롬 확장 프로그램)이다. 디자이너이자 미술가 콜렉티브인 슬기와 민이 2015년 에르메스 재단 미술상 후보로 노미네이트된 전시회에서 처음 선보인 '인프라플랫' 시리즈의 시각 효과를 간편하게 웹상에서 구현해 준다.

　　재미있고 귀엽다. 특히 컴퓨터로 넷플릭스 드라마를 시청할 때 작동시키면 '인프라플랫'한 21세기를 체험할 수 있다. 블랙 프라이데이 기간에 아마존, 이베이 등에서 파격 세일을 한다는 설이 있으니 그 기간에 역직구를 노려보자.　　—모임 별

1. http://products.minguhongmfg.com/responsive-infra-flat.

민구홍 매뉴팩처링 명함

"마음껏 가져가세요."
"얼핏 상석에서 떨어져나온 비석처럼 보이기도 하는"
명함(1) / 60×40×12센티미터, 103킬로그램 /
화강석에 음각 / 강문식과 동업 /
2018년 10월 출시

(1970년대 「삼포 가는 길」풍으로) 한 사람이 길을 간다. 강으로 난 길이다. 그는 둥글게 만 화선지를 몇 장 지니고 있다. 늦은 겨울이다. 강으로는 살얼음이 남아서 배는 얼음을 부수며 앞으로 나간다. 그가 노를 젓는다. 흐르지 않는 듯 강은 호수와 같다. 배가 건너편 바위 앞에 닿는다. 그는 노를 놓고 배에서 일어나 중심을 잡는다. 그는 바위를 본다.

한 사람이 걸어온다. 실은 아까부터 그를 보고 있었다. 그는 버스에서 내려 강가로 걸었고 노를 저어 건너편으로 가더니 얼마 후 종이를 바위에 대고 탁본을 떴다. 그는 아직 마르지 않은 화선지를 조심스레 펼치고 엉거주춤한 자세로 걸어온다. 그는 아마도 사이다 한 병을 사서 마시고, 다음 버스 시간을 물을 것이다. 그가 가까이 왔다. 표정을 접은 남자다. 그가 말한다. "혹시 하루 묵어갈 수 있나요?" 탁본은 제법 잘 찍힌 듯했다.

울산 울주군 언양읍 대곡리 산 234-1에서 언젠가 있었던

일. 거기에 반구대 암각화가 있다. 2019년 3월 네이버에 '반구대 암각화'를 검색하면 대번 이런 문장이 나온다. "사람이 생겨난 것보다 훨씬 더 오래 전에 생겨난 돌은 예나 지금이나 그 자리에 우뚝 멈춰 서서 지구와 인류가 살아온 세월을 말해준다." 돌은 움직이지 않으니, 사람이 그리로 다가가고 거기서 빠져 나온다. 반복.

　"이 제품은 배송되지 않습니다." 돌. 돌로 된 무엇. 돌로 만든 무엇. 무거움. 「민구홍 매뉴팩처링 명함」은 60×40×12센티미터의 화강석에 강문식이 디자인한 텍스트를 음각한 것으로 무게는 100킬로그램 이상으로 추정된다. 너무 무거워 회사에서도 회수가 불가능해 현재 갤러리 창고에 있다고 한다. 나는 그 앞으로 다가가는 순간을 상상한다. 탁본을 뜨는 것은 영혼을 훔치는 일이라고 아무도 말하지 않았지만 나는 그런 말을 조금은 믿는 편이다. 차라리 그것이 어디로든 옮겨지는 날을 상상해 볼까.

　나는 책상에서 사진가 권부문의 '투 더 스톤' 시리즈를 생각한다. 또한 경주 장항리 사지의 석탑을 생각한다. 그것들은 도대체 어쩌다 거기에 그렇게 놓인 걸까. 내게도 돌이 있다. 책상 밑에 남한강에서 가져온 30킬로그램짜리 실청석을 두었으니, 거기에 늘 발을 얹고 산다. 생각해 보니 나는 돌에게서 뭔가 얻는다. 돌은 대개 그러는가.　　　　　　　　　　　　　—장우철

사실 기반 비치 타월

"비치 타월에 해변 사진을 인쇄한 건
이중 강조에 대한 은유인가요?"
비치 타월(1) / 100×150×0.5센티미터 /
천에 인쇄 / 2018년 10월 출시

☆☆☆☆☆☆

사실 이 타월은 해변에서 사용될 예정이었다. 인공품이 제작될 때는 어떤 목적이 있을 것이다. 비치 타월의 목적이란 해변에서 깔개로 사용되거나, 해수욕 이후 젖은 몸을 닦거나, 막대 등과 연결되어 그늘막으로 활용되거나, 체온 유지를 위해 숄로 걸쳐지거나 하는 데 있을 것이 분명하고, 따라서 가능한 한 나는 해변에서 이 모든 용도를 시험해 보고 싶었다. 하지만 정작 이 물건은 미술관에서 사용되었는데, 당시 나는 어째서 대부분의 '만남'은 미술관으로 귀결되는지에 관한 의문을 갖고 있던 참이었다. 음악과 문학의 만남은 미술관으로 간다. 건축과 문학의 만남은 미술관으로 간다. 미술과 미술의 만남은 미술관으로 간다. 음악과 무용의 만남도 때로는 미술관에서 이루어진다. 영상과 미술이 만나도, 영상과 건축의 만남도 미술관에서 이루어진다. 해변으로의 휴가를 앞두고 나는 미술관에 갔다. 오래전 타계한 어느 예술가의 회고전을 위해 짧은 글을 하나 썼기에 개막식에 참석하라는 요청을 받았기 때문이었다. 예술가는 거장의 반열

에 오른 인물이었으므로 여러 장르의 작가들이 해당 전시에 직
간접적으로 참여하고 있었다. 해서 미술관에는 수많은 사람들
이 모여 있었다. 인사말과 소개와 간략한 설명 등이 이어지고 우
리는 무리지어 작품들을 관람했다. 미술관은 매우 컸으므로 담
배를 피우려면 한참 걸어야 했기에 나는 어서 자리가 파하기를
바랐다. 나는 이틀 후에 강원도 삼척으로 떠날 예정이었고 해변
용 슬리퍼와 충전 케이블 여분을 미리 주문해야 한다는 핑계도
있었다. 이미 본 적 있는 작품들과 처음 보는 작품들 사이를 돌
아다니던 와중에 안내방송이 나왔다. 공연이 시작될 예정이니
속히 어느 홀로 모이라는 내용이었다. 나는 홀로 갔다. 간이무
대 앞에 수십 명의 사람들이 서 있었다. 뒤에서 잠시 서성이고
있는데 누군가 다가오더니 공연 중 사진 촬영은 안 된다고, 절
대로 안 된다고 주의를 주었다. 나는 사진을 찍을 생각이 조금
도 없었지만 서약이라도 하는 태도로 고개를 끄덕였다. 이내 공
연이 시작되었다. 삼인조 펑크 밴드였다. 여성 한 명과 남성 두
명의 조합이었는데 연달아 세 곡쯤 부르고 나서 모두 옷을 벗었
다. 그제야 사진 촬영이 절대로 안 된다고 했던 요구가 이해되
었다. 그들은 격렬하게 위아래로 점프하며 악기를 연주하고 노
래를 불렀는데 이미 지치고 다리가 아팠던 나는 그저 앉고 싶었
다. 하지만 주변을 둘러봐도 의자는 보이지 않았고 삼인조 밴드
는 어둠과 미술관 벽에 안전하게 둘러싸여 안전한 시선을 받고
있었다. 나는 차가운 바닥에 주저앉았다. 그러자 내가 이틀 후
해변에 갈 예정이며 내게는 비치 타월이 있다는 생각이 들었다.
그것을 지금 깔고 앉을 수 있다면, 나는 생각했다. 하지만 그것
은 내게 없었고 그렇다면 그것은 내게 진짜로 있는 물건이라고
할 수 있을까 아닐까, 나는 생각했다. 연주와 노래가 끝날 때마

다 사람들은 박수를 쳤고 주머니에 들어있던 프로그램을 꺼내 밴드의 이름을 찾았지만 실내가 너무 어두웠고 나는 아직 가보지 못한 아득한 해변을 눈앞의 어둑한 풍경과 중첩시키며 눈을 감았다.　　　　　　　　　　　　　　　　　　　　　　—한유주

분홍색 연구

"「회사 소개」에 기반을 둔, 민구홍 매뉴팩처링에서
생긴 일을 주제로 한 단편소설 한 편을 발주합니다."
단편소설(1) / 16.5킬로바이트 /
김뉘연과 동업 / 2018년 10월 출시

내가 그곳에 가기로 마음먹은 것은 그곳에 간판이 달려 있지 않다는 소문을 듣고서였다. 그곳에 간판이 달려 있지 않다는 소문은 오래 무성했다. 소문이 무성한 곳은 대개 피하려 애쓰는 편이지만 그곳에는 한번 가봐야겠다는 생각이 들었다. 그곳은 그야말로 소문만 무성했기 때문이다. 그곳에 관한 온갖 무성한 소문 중 가장 무성한 소문이 바로 간판이 없다는 것이었다. 그런데 정작 그곳에 간판이 달려 있지 않은 모습을 본 이는 아무도 없었다. 그곳에 가본 이가 이제껏 아무도 없었기 때문이다. 그러니까 나는 이제껏 아무도 가본 적 없는 간판 없는 곳에 가보고 싶어진 것이었는데 그건 이를테면 이제껏 아무도 만난 적 없는 이름 없는 이를 만나러 가는 것과 다를 바 없었다. 아무도 그를 만난 적 없기에 그를 만나더라도 그의 얼굴을 알아보지 못하고 그와 만났음을 결국 알지 못한다. 애초에 그에게 이름이 없기에 그를 만나더라도 그의 이름을 부를 수 없고 그의 이름을 결국 알지 못한다. 우리는 그렇게 만나고 헤어진다. 나는 그 정도의 마음을 먹고 그곳에 가기로 했다.

어째서인지 나는 아직 가보지 못한 그곳이 익숙하게 느껴졌는데, 그래서인지 그곳에 그리 어렵지 않게 갈 수 있을 것 같았다. 이를테면 다들 크고 작은 간판들을 내걸고 있으니 그것들을 피하다 보면 자연히 아무 간판이 걸려 있지 않은 그곳에 다다르게 될 것이었다. 피하게 될 간판들을 떠올려본다. 몸집이 큰 간판은 어렵지 않게 피해 갈 수 있다. 모종의 의구심을 자아낼 만한, 과하게 근사하거나 초라한 간판도. 아무래도 선언으로 받아들여야 할 간판 또한. 그리고 암호로밖에 보이지 않는 간판. 오자를 개의치 않는 간판. 멀쩡히 뒤집힌 간판. 한참 비뚤어진 간판. 어느 날 문득 바뀐 간판. 어쩐지 시원찮은 간판. 아무런 특징을 찾아볼 수 없는 간판. 그래도 다들 어떻게든 간판이라 부를 만한 것들을 달고 있다. 내세울 것들이 있다.

나는 내세울 것이라고는 찾아볼 수 없었던, 혹은 그러하다고 여겨졌던 그가 불현듯 그리워졌다.

권태만큼이나 여러 형태를 지닌 피로는 공격적이다. 거리에 나서자마자 시야에 덤벼들기 시작하는 온갖 단어들이 안기는 피로가 그 증거다. 거리의 단어들은 틈마다 모여든다. 모여든 단어들이 제멋대로 조합되고, 조합된 단어들이 뒤섞이고, 뒤섞인 단어들이 곳곳에 흩어진다. 틈마다 남김없이 메운다. 거리의 밀도를 높인다. 그렇게 거리에 나선 이의 숨통을 조인다. 그것이 수년동안 바깥출입을 하지 않은 그의 논리였다.

소리를 문자로. 삶의 아이러니를 몸소 실천하듯, 거리의 단어들을 외면하는 대신 그는 매일 그에게 주어진 하루 동안 녹음된 음성 파일을 듣고 자판으로 받아 적어 문서 파일로 만들곤 했다. 음성 파일을 따라가려면 자판을 신속히 두드려야 했고 그러

므로 어쩔 수 없이 속기해야 했다. 그는 일종의 속기사라 불릴 만했다. 그러나 그는 속기를 직업으로 삼은 이들을 만나본 적이 없었고 그러므로 그들의 속기 실력과 자신의 속기 실력을 비교해볼 일도 없었다.

탁월한 귀. 속기를 일삼는 이들에게 우선적으로 중요한 그것. 그는 듣기에 능했다. 들리면 뭐든 적을 수 있었다. 그는 온갖 말들을 듣고 온갖 말들을 적었다. 물론 그건 언뜻 적지 않은 사람들이 그리 어렵지 않게 해낼 수 있는 일로 보이기도 했다. 다만 그에게는 한 가지 지침이 있었다. 그는 한번 받아 적은 말을 돌아보지 않았다. 그러니까 그는 들리는 대로 적었는데, 그보다는, 적히는 대로 적었다. 혹은 들리지 않는 말들을 듣고 받아 적는지도 몰랐지만 그 점에 대해 판단하기는 쉽지 않았다. 그가 받아 적은 글들은 대개 쉽게 이해되지 않았기 때문이었는데, 때로는 영영 이해되지 않을 것만 같았고, 때로는 이해할 필요가 없어 보이기도, 다시 말하자면 굳이 이해하고 싶지 않기도 했다. 변종 기호들. 나선 마침표. 산발한 편지. 음각된 벽돌. 조각 화병들. 심심풀이 보석. 나팔들의 진저리. 초록색 뼈들. 다급한 목발. 엉성한 보조 바퀴. 넝마 어스름. 어린 어른대는 유괴된 유골들의 발작 발장난. 등불 무덤. 등덤. 둥근 정령 덩어리. 둥덩. 얼루. 얼룩 신기루. 깃발, 방울, 깃울, 돌멩이, 울멩. 쇠잔한 잠꼬대. 형식적 질문과 전형적 대답. 모퉁이마다 만개한 방심. 조바심이라는 발길질. 평면 형태의 불안. 증폭되는 침. 간파된 꼬리의 비망록. 총명한 허영의 모서리와 가장자리. 두개골격어깨뼈미로. 망령의 허물. 애벌레 곤죽. 양초 진창. 지지부진한 수다. 푹신한 웃음이 잔다. 나는 무서운 하양을 태운다. 그는 속도 높여 소리를 문자로 변환했다. 속도에 취한 손가락들은 종종 글자들을 뒤섞었고

단어들을 조합했다. 뒤엉킨 단어들이 쌓여갔다. 그 둔덕 뒤에 한 사람이 은둔할 수 있을 만큼 충분히. 그는 말들의 그림자였다.

언제나 말을, 말소리를, 목소리를, 음성을, 그는 면밀히 듣고 싶어 했고 밖에 나가지 않았다. 그래서 우리는 음식을 주로 만들어 먹어야 했는데 기왕이면 귀에 좋은 음식들을 택했다. 손에 좋은 음식들을 택할 수도 있었지만 어쩐지 우리는 귀를 중시했다. 들어야 쓸 수 있다고 여겼고, 그건 사실이었다. 주메뉴로는 마늘 소스를 끼얹은 돼지 목살 구이. 돼지고기에 신경 안정 효과가 있다는 사실이 반갑고도 당연하게 여겨졌다. 고기의 부위는 바뀌어도 무방했다. 물론 소스를 바꿔도 무방했는데 그 경우 마늘을 구워 곁들였다. 기타 곁들임으로는 호두와 브로콜리 볶음 또는 데친 시금치 무침. 무침 양념은 손 가는 대로. 잣을 뿌린 아스파라거스 구이도 간혹 만들었다. 신맛과 단맛을 함께 품은 과일들은 후식으로 취했다. 간식으로는 밤 조림이 제격이었다. 그는 양이 많기는커녕 오히려 소식하는 편이었지만 귀에 좋다고 권하는 음식은 조금씩이라도 고루 맛봤다. 그만큼 귀를 소중히 했다.

　　나는 그의 귀를 자세히 들여다본 적이 있다. 정확히는 자세히 만져본 적이 있다. 그는 선선히 귀를 내줬다. 혹은 체념한 듯. 그날 만졌던 귀의 감촉이 아직 손가락에 묻어 있다. 바깥귀. 전반적으로 크다. 귓바퀴는 확실히 얇고, 상당히 세밀해 손가락 끝으로 감돌기가 쉽지 않다. 귓불은 가까스로 제 형태를 취하고 있다. 귀둘레를 지나 귀속둘레로. 귀조가비에 검지를 잠시 댄다. 이어 바깥귀길로 향한다. 손가락을 바꿔 계지를 넣는다. 계지가 반 정도 들어갈 만큼 길이 넓고, 먼지나 피지 없이 매끄러운데, 적어도 감촉으로는 그렇다. 점차 딱딱해진다. 허락된 곳은 거기

까지. 가운데귀와 속귀는 기울어진 고막이 가리고 있다. 그렇게 알고 있다. 나는 망치뼈와 모루뼈와 등자뼈로 인해 직육면체 모양을 띠고 있다고 알려진 가운데귀의 고실이 궁금하지만, 어떤 것들은 궁금한 대로 남겨두어야 한다. 다만 그 방에 가득하다는 점막의 끈끈함을 상상해볼 뿐. 그리고 뼈미로, 그곳의 안뜰, 방 뒤의 방. 막미로, 공 모양의 둥근주머니와 달걀 모양 타원주머니를 보유한, 방 속의 방. 그의 방.

나는 그의 방에 목소리로만 들어갈 수 있었다.

나는 음악을 들을 줄 몰라. 어느 날 음악을 틀자 그가 답했다. 통상적으로 음악이라고 불리는 종류의 소리를 그는 그렇게 잘라냈다. 그리고 방으로 들어가 이내 자판을 두드리기 시작했다. 이전보다 다분히 빠른 속도로. 속도는 조금씩 계속 빨라졌다. 신경을 긁는, 귀를 기울일 수밖에 없는 종류의 소리가 방에서 흘러나왔다. 뒤틀린 속도의 소리. 나는 그 소리를 녹음하고 싶다는 생각이 들었지만 그렇게 하지 않았다. 다만 귀를 기울였다. 영영 나오지 않을 것 같던 그에게. 영영 흘러나올 것 같던 소리에. 소리를 듣다 잠들었다. 그가 언제 잠들었는지는 모른 채.

전반적으로 집중력이 높은 편이었던 그는 자신의 몸을 씻는 데 고도의 집중력을 기울였고 자연히 굉장히 오래 씻었다. 하루 두 차례, 잠자리에 들기 전과 들고 난 후, 잠을 둘러싼 의식. 나는 그가 씻기를 기다리는 동안 어쩔 수 없이 지루해지곤 했고, 그럴 때 그의 개가 내 옆에 왔다. 나도 개의 옆에 가고 싶었지만 항상 개가 먼저 내게로 왔다. 개들에게는 어쩔 수 없는 일인 듯하고, 개들에게 어쩔 수 없이 미안하다. 항상.

그의 개는 물을 두려워했다. 자연히 씻기 싫어했고, 그래서

자주 씻기지 않았는데, 귓속에 무언가가 차오르곤 했다. 그의 개의 귓속에서 상당량 묻어 나오는 적갈색을 띤 무언가의 정체가 곰팡이였다는 사실은 적지 않은 시간이 흐른 후에야 알게 되었다. 나와 그의 개가 함께 찾아간 개 전문 기관의 개 전문가는 그의 개의 귀가 다른 개들의 귀보다 깊다고 했다. 그의 개는 이제 검증된 깊은 귀를 지닌 개가 되었고 나는 깊은 귀를 지닌 개와 함께 깊은 귀를 지닌 주인에게 돌아왔다.

바깥출입을 삼가는 그는 바깥에서 바라보기에 죽은 듯 살았고, 그래서인지 그는 죽음에 매여 지냈다. 매일 밤 자리에 누워 좀처럼 오지 않는 잠을 기다리며 그는 죽음에 관해 생각했다. 아직 자신에게 다가오지 않은 죽음과 미지의 아이들이 맞이한 때 이른 죽음에 대해. 때 이른 죽음에는 대개 분명한 이유가 따른다. 그가 이미 늙었다는 사실 또한 분명하고 그러니 그가 아이로서 죽음을 맞이하기는 불가능하다. 말들의 감옥에 스스로 갇힌 그는 삶이 죽음과 닿아 있다고 느낀다. 그러나 나이 든 그는 아직 죽지 않았고 나이 들지 않은 아이들은 이미 죽어 있다. 그는 그 밖의 불가능한 일들에 대해서도 이따금 생각해본다. 꿈을 꾸지 않은 지 오래다. 자고 있었는데 깼는지, 깨어 있다고 생각했는데 잠들었는지, 잠이 들기는 했었는지, 모르겠다. 목이 마른 것 같다. 몸이 일으켜지지 않는다. 일어나보고 싶은데. 종잡을 수 없음. 그곳에 왜 가고 싶어 했는지, 지금은 생각나지 않는, 아무래도 좋을 이유. 배회하고 싶다는 생각을 해본다. 그곳에 가야 한다는 당위성만 희미하게 남아 있다. 잠을 자도, 잠에서 깨도, 생길 법한 일들이 생기지 않고, 생기더라도 그리 이상하지 않은 일들도 생기지 않는다. 생기더라도 크게 문제될 것 없는 일들

도, 생겨 마땅한 일들도 생기지 않는다. 아무래도 생겨야 할 것 같은 일 또한 생기지 않는다. 아무 일 없다. 다만 생기기를 바라는 일만 남아 있다. 발생하기를 바라는 그것. 죽음을 기다리기. 검은 바다를 건너보고 싶다. 이스탄불에서 흑해를 건너면 조지아의 트빌리시에 닿을 수 있다. 검은 바다를 건너 다다른 낯선 곳에서 죽음을 기다리고 싶다. 이미 죽은 나를 기다리고 싶다. 오직 나만이 모르게 될 내 죽음의 형태를 미리 마주하고 싶다. 내게 다가올 나의 죽음을 위해 스스로 진혼곡을 불러 스스로의 넋을 달랜다. 죽은 나를 나로서 추모하고 애도한다. 나의 죽음을 나로서 만끽한다. 새로운 장례의 형태를 찾아. 살아서 제 발로 요양원을 향한, 이제 죽은 이들이 이미 그러했다. 일상의 습격을 평생 가까스로 방어해낸 끝에 죽음을 전리품으로 얻은 자들. 때가 되면 그곳으로 향할 수 있을까. 그 때를 알게 될 수 있을까. 하품이 비어져 나온다. 이번에는 꿈을 꿀 수 있을까. 죽음을 그만 생각할 수 있을까. 내가 모르는 죽음을. 내가 알고 싶은 죽음을. 그러나 삶은 죽음에 끝없이 기생하고 불가능한 일들에 대한 생각은 삶과 더불어 계속된다. 죽음으로의 망명을 꿈꾸며.

뒤척이던 그는 몸을 돌려버린다.

수년 동안 바깥출입을 하지 않은 그였지만 몇 년 전 한 번 밖에 나간 적이 있다. 그는 몇 년이 지난 후 나에게 그 얘기를 상세히 들려주었다. 그는 그날을 눈을 감고도 그려낼 수 있다고 했고 실제로 눈을 감고 얘기했다.

그날, 여름밤, 그는 사슴들을 만났다. 가능한 한 아무도 마주치지 않을 만한 시간을 택해 나와 집 앞 골목의 횡단보도 신호가 바뀌기를 기다리고 있었다. 그날 역시 잠을 기다렸지만 잠

이 지독하게 오지 않았고 견디다 못해 물리적 피로를 쌓기 위해 나온 참이었다. 신호는 상당히 길게 느껴졌고, 금세 답답해진 그는 주위를 둘러보았다. 그리고 그 사슴들을 만났다. 야트막한 동산 입구, 어두컴컴한 정원 비슷한 곳에서 누군가 고개를 빼꼼 내민 듯한 모습이 눈에 들어왔고, 다시 어둠을 보니, 무언가가 있었다. 사슴들이었다. 두 마리는 커 보였고 두 마리는 작아 보였는데 전반적으로는 다 작아 보였다. 작은 사슴들이었다. 그는 사슴들의 도시 나라에 가면 그들의 다소 우악스러운 면모에 놀라게 되기도 한다고 들었던 기억을 떠올렸지만 그 사슴들은 그렇게 보이지는 않았고, 그래서 평소 사슴에 대해 막연하게 품고 있던 그의 인상에 그리 손상을 입히지 않았다. 다만 사슴들은 짐작보다 몸집이 작아서 우아하다기보다 앙증맞게 느껴졌다. 그의 개처럼.

개가 짖고 있다. 고양이들이 울기 때문이다. 그의 개가 짖는 건 아니다. 그는 고양이는 기르지 않는다. 마당의 고양이들은 어디에선가 왔고 갈수록 증식했다. 앞집의 누군가가 최소한의 시간을 들여 그들을 돌보고, 그는 종종 창문을 벌컥 열어 그리 깨끗한 편이 못 되는 마당을 뒹굴며 햇빛을 만끽하던 고양이 일가족을 놀래키는 정도의 역할을 맡고 있다. 같은 여름, 다른 밤이었고, 가는 비가 내려 땅이 좀 더 더러워졌던 그 밤에 비로소 그는 자신의 동네와 그가 익히 들었던 이스탄불이 닮아 있음을 깨달았다. 적당히 더럽고, 적당히 시끄럽고, 영문 모를 냄새가 떠돌고, 개가 많고, 고양이가 아주 많은 곳. 아주 많은 고양이들은 자주 다툰다. 밤새 다툴 때도 있는데 그러면 그 다툼 소리가 꿈속에서도 들린다. 그래서 고양이들이 다투는 날에는 꿈이 어지러워진다. 물론 운 좋게 꿈을 기억한다면. 그런데 그날은 잠들

기도 전에 혹은 꿈을 꾸기도 전에 머리가 어지러웠다. 그날도 여느 때와 다를 바 없이 빠르게 자판을 두드리던 중이었는데, 불현듯 개와 벤치의 상관관계에 대한, 기이하게 잔혹한 어떤 말이 귀에 들려왔다. 맥락상 덜어내도 아무 상관 없어 보였던 그 말은 그러므로 참으로 잔혹한 말 그 자체로, 순수하게 잔혹한 나머지 듣는 이를 당황스럽게 했는데, 그 말을 들은 그가 그 말을 무심코 머릿속에 구체적으로 그려보았다는 사실이 그 밤에 벌어졌던 가장 당황스럽고도 잔혹한 일이다.

혹 사슴들에게 가까이 다가가봤다면 사슴들이 주고받는 소리가 들렸을지도 모른다고 그는 생각했다. 그러나 그는 가까이 다가갈 기회를 놓쳤고, 대신 길을 건널 기회를 잡았다. 그리고 길을 건너온 지금 그 사슴들의 소리를 내내 궁금해한다. 그리고 자신이 사슴들에게 말을 건네는 모습을 상상해본다. 그 뒷모습은 그가 그의 개에게 말을 건네는, 그가 한 번도 보지 못한 그의 뒷모습과 흡사하리라. 그리고 그의 개에게 말을 건네는, 그가 한 번도 보지 못한 그의 뒷모습은 그가 한 번도 보지 못한 개를 닮았을지 모른다. 머리와 꼬리를 잘라낸.

동물들은 숨을 거둘 때가 되면 제 몸을 숨기려 한다고 들은 적이 있다. 그래서인지는 모르겠지만, 또한 세상 바깥에 사는 자는 제 동료들을 찾게 마련이라고도 들었지만 이제는 그와 연락이 닿지 않는다. 언젠가 그에게 간략히 소식을 전할 마음을 먹고 무어라 몇 자 적기도 했지만 종이를 봉투에 넣지는 않았다. 어쨌거나 결국 답장을 받지는 못했을 것이다. 혹은 해독할 수 없는 답장을 받았거나. 나는 그에게 돌아갈 수 있는 시간을 다 지나 여기에 왔다. 그의 얼굴은 윤곽 정도로 남아 있다. 다만 선명한 그

의 소리. 그가 내는 소리. 자판을 두드리는. 신속히. 꾸준히. 나는 그가 생산해내는 소리에 기꺼이 시간을 들였고 얼마간의 즐거움을 얻으며 지냈다. 그는 소리에 기생해 살았고 나는 그에 기생해 살았다. 그렇게 모자람 없이. 그런 시절이었다.

　　그가 들려주었던 어느 속기사에 대한 이야기. 그 속기사는 글자를 타이핑하는 대신 필기구를 이용해 공책에 직접 적어 내려가는 전통적인 방식을 고수하는데, 글자를 손으로 적어야 했기에 자판을 두드리는 속기사들에게 뒤처질 것을 대비해, 그는 들리는 말들을 자신만의 암호로 적어 내려간다고 했다. 그리고 추후 암호를 풀어 써낼지언정 애초의 암호는 누구에게도 보여준 적이 없다고 했다. 나는 그에게 그 여름밤에 그가 야트막한 동산 입구, 어두컴컴한 정원 비슷한 곳에서 만났던 사슴들이 실은 사슴을 닮은 조악한 모형들이었다고 끝내 말해주지 못했다. 그건 왜인지, 어느 책에서 읽은, 귀와 입이 막힌 친구에게 신비하게 보이지만 모호하기 이를 데 없는, 누구도 알아들을 수 없는 말들을 뒤섞어 지껄였던 한 인물의 선명한 잔인함을 닮은 일인 것만 같았다.

내가 그곳에 가기로 마음먹은 것은 그곳에 간판이 달려 있지 않다는, 오랜 시간 가장 무성했던 소문을 듣고서였고, 그곳에 간판이 달려 있지 않은 모습을 본 이는 아무도 없다고 들었지만, 아무래도 상관없었고, 이를테면 이제껏 아무도 만난 적 없는 이름 없는 이를 만나러 가는 것과 다를 바 없는 그 일을, 그와 다를 바 없기에 해보고 싶었고, 그 정도의 마음을 그 정도로 유지하고 있다. 글은 퍼지면서 증식하는 성향이 있다고 해, 병처럼. 언젠가 그가 내게 들려주었던 그 말은 좀처럼 해독되지 않는 말들

로 끝없이 점철된 그의 글로써 증명되었다. 이제 나는 그를 떠나왔고 아직 그곳에 가지 않았다. 그러나 언젠가 야트막한 동산 입구, 어두컴컴한 그곳에 닿게 된다면, 나는 내가 오래전부터 그곳에 도착해 있었음을 이미 알고 있을 것이다.

☆☆☆☆☆☆

아직 리뷰가 등록되지 않았습니다.

민구홍 매뉴팩처링에 오신 것을 환영합니다

▬

"보기보다 납작한 안내원과 함께하는
민구홍 매뉴팩처링 일일 견학!"
어드벤처 게임(1) / 460,350킬로바이트 /
2015년 11월 출시[1]

⋆ ⋆ ⋆ ⋆ ⋆

「민구홍 매뉴팩처링에 오신 것을 환영합니다」
불완전 공략집

「민구홍 매뉴팩처링에 오신 것을 환영합니다」는 이미지와 텍스트를 사용해 있지 않은 있을 수 있거나 있을 수 없는 것에 관해 길게 늘어놓는다는 점에서 비주얼 노벨[2]이고, 갈 수 없는 곳으로 탐험을 떠난다는 점에서 어드벤처이며, 허상처럼 실존하는 회사의 존재하지 않는 내부를 견학한다는 점에서 견학 시뮬레이터다. 게다가 플레이어가 플레이어 캐릭터의 이름을 정할 수 있는, 자유도 높은 게임이다. 이제 보기보다 납작한 안내원과 함께 민구홍 매뉴팩처링을 신나게 견학해 보자.

1. http://minguhongmfg.itch.io/welcome.
2. 게임의 장르 중 하나. 글과 이미지로 이야기를 진행하며 중간중간 등장하는 선택지에 따라 이야기가 분기된다.

조작법

- 엔터 또는 스페이스 키: 게임을 진행시킨다.
- 우측 시프트 키: 보기보다 납작한 안내원과 대화창이 사라지거나 다시 나타난다.

진행 방법

게임을 시작하면 보기보다 납작한 안내원이 환영 인사를 건넨 뒤 플레이어의 이름을 묻는다. (이때 결코 실명을 입력하지 않도록 주의할 것. 무서운 일이 벌어질 수 있다.)

이후 엔터 또는 스페이스 키를 누르면 「민구홍 매뉴팩처링 내빈 안내 지침」에 따라 안내를 받을 수 있다.

게임의 주무대는 민구홍 매뉴팩처링에 있을 수 있는 사무실이다. 이 사무실의 넓이는 25제곱미터(약 7.5평)일 수 있다.

평소 게임에 관심이 있던 플레이어라면 3D 모델링 소프트웨어로 만든 주무대를 보자마자 메타 게임, 혹은 게임을 가장한 인터랙티브 픽션, 혹은 '게임에 관한 명상'이라고 불러줄 수도 있는 「스탠리 패러블」을 떠올릴 수 있다. 그러나 민구홍 매뉴팩처링 사내를 돌아다닐 어떠한 자유도 주어지지 않는다는 점에서 좌절을 느낄 수 있다. 이때 느끼는 좌절은 최초의 좌절이 아닐 수도 있다.

플레이어는 아직 하는 일이 명확하지 않은 회사인 민구홍 매뉴팩처링에서 근무하는 보기보다 납작한 안내원이 설명하는 민구홍 매뉴팩처링에서 했거나 할 수도 있는 명확하지 않은 일들에 관하여 늘어놓는 설명에 주의를 기울이거나 그러지 않을 수 있다.

게임의 총 진행 시간은 5분 내외이거나 플레이어의 취향 혹은 독해 속도에 따라 그 이상일 수 있다.

　　플레이어는 게임을 플레이하는 내내 게임에 대한 분노나 지루함, 실망, 배신감 등을 느낄 수 있지만 플레이어가 느끼는 감정과는 무관하게 배경 음악으로 흐르는 케빈 매클라우드의 「디베르티스망」을 들어야 할 수도 있다. 디베르티스망은 '기분 전환'이라는 뜻이고, 케빈 매클라우드는 미국의 작곡가이며 자신의 웹사이트를 통해 음악들을 저작권 없이 무료로 제공한 것으로 유명한데, 그 사실들을 알고서 게임을 하더라도 플레이어가 플레이 도중에 드는 기분이 달라지지 않을 수도 있다.

　　보기보다 납작한 안내원의 안내를 다 듣고 나면 다시 한 번 안내를 받거나 출구를 통해 나갈 수 있다.

　　플레이어를 움직일 수 있는 방향키는 존재하지 않지만, 출구는 늘 오른쪽에 있다.

주요 게임 아이템

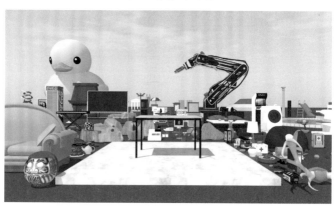

—송승언

대본

안내원: 민구홍 매뉴팩처링에 오신 것을 환영합니다. 오늘 견학하러 오신 분이죠?

[네.] 안내원: 실례지만 성함을 여쭤봐도 될까요? 성함을 말씀해 주세요. (사이) 음... 뭔가 기술적인 문제가 발생한 것 같군요. 불편을 드려 죄송합니다. 하지만 『민구홍 매뉴팩처링 지침』에는 이미 이런 상황을 대비한 지침이 마련돼 있죠. 그럼 지침에 따라 키보드로 입력해 주세요. (사이) 참고로 말씀드리면 한글로 입력하신 뒤에는 리턴(엔터) 키를 두 번 누르셔야 합니다. 리턴 키를 한 번만 누르고 자신의 실수를 알아차릴 때까지 시간을 보내는 모습은 아무래도 좀 우스꽝스러우니까요.

[아무것도 입력하지 않는 경우] 안내원: {성함을 입력하세요./성함을 입력하지 않으셨군요./설마 성함이 없나요?/잠깐 시간을 드릴 테니 부모님에게 물어 보세요./아무리 마음에 들지 않아도 성함은 입력해야죠./혹시나 하는 마음에 말씀드리면 성함은 '성과 이름을 아울러 이르는 말'이랍니다.}

[한 글자만 입력한 경우] 안내원: 음... 성함 치고는 너무 짧군요.

안내원: 성함을 정확히 입력하셨나요? (사이) 성함이 정확하지 않다면 저는 견학 내내 엉뚱한 사람을 안내하는 꼴이 될 테니까요.

['123'을 입력한 경우] 안내원: 음... 123은 122보다 크고 124보다 작은 자연수이자 그 수를 나타내는 숫자죠. 로터스 소프

트웨어에서 1983년에 개발한 스프레드시트 로터스 1-2-3용 파일 확장자기도 하고요. 수를 다룬다는 점에서 스프레드시트와 제법 어울리는 이 확장자에서 각 숫자, 즉 1과 2와 3은 각각 소프트웨어의 주기능인 스프레드시트 계산, 데이터베이스 관리, 그래프 생성을 가리킵니다. 1980년대까지만 해도 로터스 1-2-3은 사용자가 가장 많은 스프레드시트였으나 운영 체제 환경이 DOS에서 윈도우로 전환하는 과정에서 기민하게 대응하지 못했죠. 그 결과 마이크로소프트에서 1985년에 개발한 엑셀에 자리를 내줬고요. (중략) 한편, 공문이나 보고서, 계약서 등 주로 개조식으로 서술하는 글에서 123은 각각 나뉘어 순서대로, 또는 그 자체로 각 항목 앞에 붙어 글의 용도나 맥락에 따라 차례에 병렬적, 연역적, 귀납적 등의 성격을 부여하기도 하죠. 물론 이런 경우에는 항목 수에 따라 1, 2, 3, 123 외의 숫자가 필요해지겠지만요. 웹에 한정해 123은 더러 '사랑해.'나 '보고 싶어.', '동감이야.', 또는 '멍청이'를 뜻하기도 한답니다. 하지만 그렇다고 웹에서 123을 대했을 때 굳이 그 앞뒤 맥락이나 행간을 하나하나 따질 필요는 없을 듯합니다. 영문 모르게 누군가에게 사랑을 고백받거나 멍청이로 놀림당하기만 할 테니까요.

['asdf'를 입력한 경우] 안내원: 음… 미국 밀워키에서 활동한 신문 편집자 크리스토퍼 래섬 숄스가 처음 고안한 타자기의 자판 배열은 다름 아닌 알파벳순이었죠. 하지만 친구인 제임스 덴스모어가 보기에 이 배열에는 몇 가지 문제가 있었습니다. 속기하는 데 불리할뿐더러 무엇보다 가까이 있는 글자를 연이어 타자할 때 글쇠가 서로 엉키곤 했으니까요. 이를 고려

해 자판을 다시 배열할 필요가 있었죠. 이제껏 정설로 여겨진 쿼티 배열에 관한 이 이야기는 진위를 의심받으며 소문으로 바뀌었습니다. 크리스토퍼가 자판을 어떻게 다시 배열했는지는 정확히 알 수 없죠. (중략) 귀하는 돌기 두 개를 점자 삼아 자판을 보지 않고 다른 글자가 어디에 있는지 어렵지 않게 가늠할 수 있습니다. '독수리 타법'으로 타자하지만 않는다면 말이죠. 이때 왼손 소지에서 약지를 거쳐 검지까지, 그 아래에 있는 asdf는 타자하기 쉬운 까닭에 오늘날 컴퓨터 환경에서 갖가지 용도로 쓰이곤 합니다. 이를테면 아이디에서는 아이디 따위는 아무래도 좋다는 냉소적 태도를 드러내고, 채팅에서는 상대에게 할 말이 없거나 지금 아무 생각이 없음을 '보여주죠.' 물론 채팅을 해 본 사람라면 누구나 알 수 있듯 이를 위해 asdf만 타자할 수 있는 건 아니지만요. 때로는 asdf에 관해 누군가 쓴 글 제목이 되기도 하겠죠. 그 글로 구구절절 이야기할 만한 점이 있을지 모르겠지만요.

['민구홍'을 입력한 경우] 음… 귀하의 성함은 민구홍일 리가 없습니다.

안내원: [name] 님, 반갑습니다. 저는 민구홍 매뉴팩처링 운영자 민구홍 씨의 의뢰로 [name] 님과 함께할 안내원입니다. (사이) 본격적인 견학에 앞서 아무래도 저를 먼저 소개하는 게 도리일 것 같은데요. 잠깐 제 소개를 해 드릴까요?

[네.] 안내원: 아득히 먼 옛날, 저는 한 웹사이트에서 태어났습니다. HTML, CSS, 자바스크립트의 도움으로 웹사이트의 머리, 즉 <head> 태그 사이에 자리를 잡고, 특정 함수가 산출한

궤적을 따라 돌아다니며 하루에 한 번씩 몸집을 키웠죠. 방문객이 저를 클릭할 때마다 떠오르는 생각을 말씀드리기도 했고요. 납작한 그곳에서는 저 또한 누구 못지않게 납작했답니다. 그 뒤에 아주 잠깐 iOS나, 구글 크롬의 툴바에도 있어봤는데, 그리 오래 삐댈 만한 곳은 아니더군요. 둘 다 너무 갑갑했어요. 좀처럼 말할 기회도 없었고요. (사이) 2018년 늦여름이던가요? 우연한 기회에 컴퓨터 밖으로 나와 본 적도 있는데, 그제야 제게도 두께가 있을 수 있다는 걸 깨달았습니다. (중략) 그나마 수건 색이 제 몸과 비슷해서 알아챈 분은 없겠죠. (사이) 지금은 한 그래픽 디자인 스튜디오 겸 출판사에 아예 자리를 잡았습니다. 그러다가 민구홍 씨의 의뢰로 잠깐이긴 하지만 납작한 세계로 돌아온 거고요. 민구홍 씨가 부끄러움이 많다는 사실을 누구보다 잘 아는 입장에서 의뢰를 그냥 뿌리칠 수 없더군요. 자신에 대한 다른 사람들의 반응에 쉽게 기뻐하고 쉽게 상처받는 사람에게 뭘 더 바라겠어요? 어쨌든 이번에는 특정 함수가 아닌 [name] 님의 마음에 따라 움직여보기로 마음먹었습니다. 제 모서리의 곡률은 제 크기의 15~25퍼센트라고 해요. 상황에 따라 각 운영 체제용 모바일 애플리케이션 아이콘의 곡률을 적용한다고 하더군요. 이해는 잘 안 가지만 모든 수치에는 이유가 필요하다고 하네요. 그나저나 제 가운데 있는 이건 뭘까요?

[입.] 안내원: 입이라 글쎄요. 사실 저도 잘 모르겠습니다. 누군가 정해준 제 생활의 모토 같은 건지도 모르죠. '침묵'이나 '생략' 같은? 어쨌든 제 크기의 0.025퍼센트를 넘지 않는 것만큼은 분명하답니다. 이따금 기분에 따라 모양이 달라지기도

하죠. (사이) 깜짝 놀라거나 흥분했을 때. (사이) 사랑에 빠졌을 때. (사이) 무료할 때. (사이) 하지만 워낙 순간적이고 차이가 미묘해서 알아보는 사람은 거의 없죠. 제가 감정을 잘 드러내지 않는다고 여기는 것도 당연해요. (사이) 제가 가장 좋아하는 건 평양냉면입니다. (중략) 봉피양 정도만 돼도 감지덕지죠. 레인보 셔벗은 또 어떻고요. 뱃속에 하프 갤런을 가득 채웠을 때 느껴지는 배덕감은 이루 말할 수 없죠. 드물긴 하지만 평양냉면을 먹고 레인보 셔벗까지 먹는 날은 뭐 말 다한 셈이에요. (사이) "템나 바살리아의 건강 박수"도 이젠 좀 지겨워졌다지만, 발렌시아가의 트리플 S는 꼭 한 번 신어 보고 싶어요. 그러려면 일단 다리와 발이 생길 때까지 기다려야겠죠. (사이) 그나저나 제 이름이 뭘까요? 어떤 사람들은 그냥 '분홍이'라고 부르지만, 본명은 '푹신'이랍니다. 제 몸 색을 만드는 염료의 이름에서 따왔죠. 미국에서는 영 좋지 못한 뜻을 내포한 욕으로 들릴 수 있다지만 어쩔 수 없죠. 왜 그런 말도 있잖아요? 이름은 신발 같은 거라서 계속 부르다 보면 자연스러워지고, 나아가 근사해질 수도 있다고요.

푹신: 민구홍 매뉴팩처링 견학은 일반 견학과 크게 다르지 않습니다. 민구홍 매뉴팩처링에 관한 시청각 자료를 하나하나 열람한 뒤 저와 함께 회사 곳곳을 둘러보는 식이죠. (사이) 견학 시간은 [name] 님의 취향과 문해력에 따라 짧게는 5분 남짓에서 길게는 한 시간 이상일 수 있습니다. 따라서 이번 견학은 본래목적 외에 [name] 님 스스로 자신의 취향과 문해력을 점검해 보는 기회도 되겠죠. 견학의 성격상 채용이나 인턴십에 관한 질문은 받지 않으니 양해해 주세요. 모쪼록 [name] 님에게 유익한

시간이 되면 좋겠습니다. 그럼 『민구홍 매뉴팩처링 지침』에 따라 안내를 시작하겠습니다. (사이) 민구홍 매뉴팩처링에 관해 무엇을 알려드릴까요?

[주 업무] 푹신: 민구홍 매뉴팩처링은 대한민국의 주식회사 안그라픽스를 거쳐 그래픽 디자인 스튜디오 겸 출판사 워크룸에 기생하는 1인 회사입니다. 하지만 [name] 님에게 안그라픽스나 워크룸이 어떤 회사인지는 별로 또는 전혀 중요하지 않을 수 있죠. 설령 안그라픽스에서 "지성과 창의"를 모토로 "한국 그래픽 디자인 역사를 새롭게 만들기 위한 크리에이티브 집단"을 표방하며 영국의 타이포그래퍼 에릭 길이 쓴 『타이포그래피에 관한 에세이』 한국어판을 펴내거나 (사이) 워크룸에서 운영하는 워크룸 프레스에서 "아름다운 실용의 세계"를 탐구하는 '실용 총서'를 펴내더라도요. (중략) 민구홍 매뉴팩처링은 회사를 소개하는 회사고, 민구홍 매뉴팩처링에서 소개하는 회사는 민구홍 매뉴팩처링인 셈이죠. 그 과정에서 생산되는 부산물은 이따금 제품으로 제작해 출시하고요. 물론 제품은 회사 소개와 무관하게, 또는 회사 밖에서 우연히 제작되기도 하죠. 생화학 무기와 도청 장비, 무엇보다 샤워 커튼만큼은 제외하고요. 도표로 보면 다음과 같습니다. (사이) 회사 소개는 민구홍 매뉴팩처링에서 가장 큰 부분을 차지하고, 제품은 민구홍 매뉴팩처링 안팎에 16 대 9 비율로 네모나게 걸쳐 있죠. 하지만 이런 구분은 그저 명분과 편의를 위한 것일 뿐 실은 난삽한 해시태그에 가까울지 모릅니다. (사이) 모든 걸 구글 스프레드시트로 깔끔하게 구분해 정리할 수 있다면 얼마나 좋을까요? 항목의 성격에 따라 한 셀당 하나씩 행과 열에 맞춰서요.

[운영 방식] 푹신: 민구홍 매뉴팩처링에서 독립하는 대신 숙주에 기생하는 방식을 택한 건 무엇보다 운영자에게 자본과 용기가 부족했기 때문이죠. 운영자가 조세법에 무지하고 집에서는 전혀 일을 하지 못하는 점도 한몫하고요. (사이) 어쨌든 그렇게 민구홍 매뉴팩처링에서는 숙주에 노동력과 얼마간의 즐거움을 제공하는 대신 월급으로 운영비를 충당하고, 숙주의 동산과 부동산, 즉 전용 공간을 비롯해 책상, 의자, 컴퓨터, 와이파이, 커피 머신 등을 이용할 기회를 얻습니다. 이런 방식은 운영자가 회사를 취미 삼아 운영할 수 있는, 즉 이윤 창출에 대한 별다른 고민 없이 개인의 행복에 초점을 맞출 수 있는 플랫폼을 마련해 주죠. (사이) 기생충 가운데 톡소포자충은 백혈구에 영향을 미쳐 뇌를 조종하는 반면, 예쁜꼬마선충은 뛰어난 후각으로 암세포를 분별할 수 있다고 합니다. 민구홍 매뉴팩처링의 바람은 회사와 숙주가 서로 필요한 부분을 제공하며, 그래픽 디자이너 김형진 씨의 말을 인용하면 "어색함 없이 서로 착취하며" 함께 성장하는 거죠. 즉, 민구홍 매뉴팩처링에서 추구하는 기생은 '피를 빨아먹는다'는 일반적인 의미와는 조금 다르답니다. 사실 아무 조건 없는 기생만큼 좋은 건 없지만, 받는 게 있으면 주는 것도 있어야겠죠. 민구홍 매뉴팩처링에서는 워크룸이 족벌 경영을 일삼는 재벌이 될 때까지 최선을 다해볼 생각입니다. 물론 민구홍 매뉴팩처링에서는 사업자 등록증을 날개 삼아 숙주를 떠나거나 숙주에 완전히 흡수될 수도 있겠죠.

[제품] 푹신: 이제껏 민구홍 매뉴팩처링에서는 글, 웹사이트, 소프트웨어, 포스터, 의류, 액세서리, 전시 등 여러 제품을 통

해 여러 방식으로 회사를 소개해 왔습니다. 그중에서도 특히 HTML, CSS, 자바스크립트 등 웹 기술에 기반을 둔 제품의 비율이 큰 편입니다. 제작하는 데 비용이 거의 들지 않을 뿐 아니라 인터넷만 연결돼 있으면 어디서든 열람할 수 있고, 무엇보다 많은 사람이 잠들기 전 가장 마지막으로 마주할 대상이 될 가능성이 크니까요. (사이) '제품'이라는 말은 일반적이고 중립적이라는 점에서 산뜻하고, [name] 님을 둘러싼 시장 경제의 장단점, 특히 단점을 암시한다는 점에서 어딘가 을씨년스럽죠. 민구홍 매뉴팩처링이 예술가나 그와 비슷한 무엇이었다면 '작품'이나 '작업' 같은 말이 더 자연스러웠을 테고요. 어쩌면 민구홍 매뉴팩처링은 그저 '제품'이라는 말의 복잡한 매력에 가까워지려는 실천의 결과물인지도 모릅니다. (사이) 민구홍 매뉴팩처링에서 제품은 일반적으로 다음과 같은 순서에 따라 제작됩니다.

푹신: 민구홍 매뉴팩처링 운영 시간인가? [네.] 아이디어가 있는가? [네.] 관련 지침이 있는가? [아니요.] 관련 지침을 작성한다. 스스로 실현할 수 있는가? [아니요.] 적절한 동업자가 있는가? [네.] 제품을 제작한다.

푹신: 물론 이 순서를 따르지 않는 경우도 이따금 있죠. 그때 필요한 건 오직 이성과 상식, 그리고 느낌일 테고요.

[회사 이름] 푹신: 민구홍 매뉴팩처링의 회사 이름은 운영자의 이름 '민구홍'과 단어 '매뉴팩처링'으로 구성됩니다. 민구홍 매뉴팩처링에서는 무엇보다 이름이 가장 중요하다고 생각하는 편입니다. 업무 시간 대부분을 이름을 짓는 데 할애하는

이유죠. (사이) '매뉴팩처링'은 일반적으로 '원재료를 인력이나 기계력 등으로 가공해 제품을 생산하는 제조업'을 뜻하지만 야구에서는 '도루나 진루타, 희생타 등 안타가 아닌 방법으로 어떻게든 득점하는 기술'을 가리키기도 하죠. 이렇게 '매뉴팩처링'에는 단어가 품은 기능주의와 기회주의를 실천하려는 의지가 담겨 있답니다. (사이) 한 가지 걸리는 건 아무래도 '민구홍'이지만 이에 대해서는 민구홍 씨도 어쩔 수 없죠. [name]님의 성함이 다름 아닌 '[name]'인 것처럼요. (사이) 한편, 민구홍 매뉴팩처링은 인터넷을 통해 전 세계를 무대로 활동하는 만큼 국가별 표기 지침도 필요하죠. 회사 이름을 엉뚱하게 표기한다면 회사를 소개하는 데 지장을 줄 테니까요. 한국어판 지침에 따르면 '민구홍 매뉴팩처링'은 '민구홍매뉴팩처링'으로 붙여쓰기할 수 있고, 영어판 지침에 따르면 'Min Guhong Manufacturing'은 'Min Guhong Mfg.'로 줄여 쓸 수 있죠. 일본어판 지침에 따르면 'ミン'과 'グホン'과 'マニュファクチャリング' 사이에는 가운뎃점을 넣어야 하고요. 그밖에도 중국어판, 프랑스어판, 아랍어판 등도 준비 중이랍니다.

[업무 시간] 푹신: 민구홍 매뉴팩처링의 업무 시간은 숙주와 계약한 소정 근로 시간에 따라 달라지지만 하루에 두 시간을 초과하지 않죠. 민구홍 매뉴팩처링의 제품이 단순하거나 느슨해 보이거나, 실제로 그런 이유죠. 일에서 즐거움을 찾는 건 대관절 누가 창시한 신흥 종교일까요? 두 시간이 지나면 퇴근해야 마땅하죠. 끝내지 못한 일은 퇴근과 함께 추억 속으로 밀어 두고요. 추억은 때가 되면 다시 주섬주섬 끄집어내지거나 추억으로 잊혀지겠죠. (사이) 중화인민공화국의 군인 겸 정치가

마오쩌둥이 이렇게 말했다죠? "영양가 높은 아침 식사와 최소 여덟 시간의 수면 없이 절대로 중요한 일을 시작하지 말라." (사이) 민구홍 매뉴팩처링에서 추구하는 이상적인 생활은 이와 크게 다르지 않습니다. 적절한 시간에 일어나 적절한 시간에 식사하고 적절한 시간에 운동하고 적절한 시간에 잠에 드는 것. 그리고 무엇보다 이런 적절함을 확보하는 데 적절한 에너지를 들이는 것. (사이) 생활의 나머지 요소는 체리 한 알과 비슷하답니다. 다른 체리들과 함께 바구니에 담기거나 생크림 케이크 꼭대기에 오롯이 놓일 수 있죠. 물론 썩어 문드러져 악취를 풍기거나 끈적한 자국을 남길 수도 있겠고요.

[동업] 푹신: 1989년 팀 버너스리가 넥스트 컴퓨터로 월드 와이드 웹을 고안한 뒤로 교육의 민주화가 이룩됐다지만, 모든 일을 스스로 해내는 건 불가능에 가깝습니다. 시간이 많이 드는 건 물론이고 무엇보다 건강에 좋지 않죠. 이는 생존과 직결되기도 하고요. 따라서 동업은 민구홍 매뉴팩처링에 중요한 생존 전략입니다. 업무에서 책임을 보기 좋게 나눌 수 있을 뿐 아니라, 동업자가 유명하다면 그 명성에 기대 슬며시 회사를 소개할 수 있으니까요. 더 좋은 제품을 제작할 수 있는 건 물론이고요. 그렇게 민구홍 매뉴팩처링에서는 2016년에 미국 뉴욕의 시적 연산 학교와 기술 제휴를 맺고, 2018년에는 구글 폰트의 친구가 되기도 했죠. 웹사이트 관리자가 악의를 품고 친구목록에서 민구홍 매뉴팩처링을 삭제하지 않는 이상 구글 폰트와의 관계는 영원할 겁니다. 한편, 같은 해에는 갤러리 아카이브 봄에서 한 달여 동안 회사를 소개하는 행사를 열기도 했답니다. 그것도 서울 시민이 납부한 세금으로요! 오른쪽 밑에 자

리 잡은 로고가 그 증거입니다. [name] 님이 서울 시민이라면 생활에서 마주하는 포스터 어딘가에 이 로고가 없는지 유심히 살펴보세요. (사이) 가만, 로고에서 ㄴ이 빠졌군요. 어쨌든 행사의 제목은 '레인보 셔벗'이었죠. [name] 님이라면 이미 레인보 셔벗에 관해 알고 있겠죠.

[아이스크림] 푹신: 레인보 셔벗은 1950년대 초 이매뉴얼 고렌이 개념화한 세 가지 노즐 디자인에서 비롯한 아이스크림이자 각종 마리화나를 혼합한 마약을 가리키는 은어기도 하죠.

푹신: 하지만 레인보 셔벗의 '진정한 의미'는 다른 데 있습니다. 이에 관해 설명하려면 [name] 님에게 주어진 견학 시간을 초과할 게 분명하니 다른 기회를 찾아보기로 하죠. (사이) 어쨌든 민구홍 매뉴팩처링에서는 갤러리에 소환되는 것도 별로 꺼리지 않는답니다. 회사를 소개할 수만 있다면요! 참고로 말씀드리면 포스터 속 인물은 민구홍 씨가 아닙니다. 인물의 정체가 궁금하다면, 포스터를 디자인한 강문식 씨에게 물어 보세요.

푹신: 안내에 어딘가 불분명한 점이 있다면 [name] 님은 회사 곳곳을 둘러보며 민구홍 매뉴팩처링을 마음껏 상상할 수 있습니다. '상상'이라는 말과 어울릴지는 모르겠지만, 좀 더 실제적이거나 한정적으로요. 이를테면 이렇게 말이죠. (사이) 민구홍 매뉴팩처링에는 전용 공간이 있을 수 있습니다. 숙주에 기생하는 마당에 보증금이나 월세를 지불해야 하는 사무실 같은 건 엄두도 못 내죠. 공간의 넓이는 가로세로 3미터, 즉 약 2.7평일 수

있습니다. 회사를 소개하는 데 이 정도면 과분하죠. 하지만 공간은 예리하게 다듬어진 대리암 같아서 다가갈 때 최대한 주의를 기울여야 할 겁니다. 얼핏 무르게 보여도 자칫 잘못하면 몸뿐 아니라 마음에 상처가 날 테니까요. (사이) 레이 가와쿠보의 공간이 아닌 만큼 탁자 정도는 있겠죠. 무엇보다 실용성을 추구하는 민구홍 매뉴팩처링에 탁자만큼 어울리는 물건도 없죠. 탁자의 상판이 만드는 공간은 공간에 상판 넓이만큼 공간을 더해 주고, 그 덕에 한정된 공간을 그만큼 더 사용할 수 있으니까요. (사이) 공간에는 회사를 소개하는 데 필요한 물건이 놓일 수 있습니다. 놓일 자리가 마땅치 않다면 놓인 물건 위에 놓일 테고, 당장 필요하지 않다면 공간 밖에 놓이겠죠. (사이) 한편, 탁자 위에는 상대적으로 작고 가벼운 물건이 놓이고, 탁자 아래를 포함해 주변에는 그보다 크고 무거운 물건이 놓일 가능성이 큽니다. 물건의 크기와 무게는 물건의 실용성과 어느 정도 관계가 있겠지만 중요성과는 무관하겠죠.

푹신: 탁자 위에는 박스 테이프 하나가 놓일 수 있습니다. 테이프에는 수학을 오용해 물건 값의 1퍼센트를 할인받는 방법이 동판 인쇄돼 있을지 모릅니다. (사이) 일단 상점에 들어가 10,000원짜리 물건을 고릅니다. 그리고 주인에게 물건을 10퍼센트 더 비싸게 사겠다고 말합니다. 그럼 10,000원에 1,000원을 더하는 꼴이니 11,000원이 되는군요. 중요한 건 이때부터죠. 잠시 뒤 마음이 바뀌었으니 다시 10퍼센트 깎아달라고 말합니다. 마음이란 게 그렇잖아요. 주인도 이해할 겁니다. 그럼 11,000원에서 1,100원을 빼는 꼴이니 9,900원이 되는군요. 그리고 주인에게 9,900원을 지불하고 별일 없다는 듯 상점을 빠

져 나옵니다. (사이) 이 방법을 이용하면 물건을 살 때마다 사용처가 의심스러운 소비세 일부를 챙길 수 있겠죠.

푹신: 공간 밖에는 갖가지 물건이 놓일 수 있습니다. 지나치게 작은 것에서 지나치게 큰 것, 지나치게 가벼운 것에서 지나치게 무거운 것, 지나치게 부드러운 것에서 지나치게 단단한 것. (사이) 아무리 지나쳐도 언젠가 유용하게 사용할 기회가 있겠죠.

(중략)

푹신: 탁자 위에는 전화기가 놓일 수 있습니다. 전화기를 중심으로 반경 약 15센티미터 이내에는 되도록 전화기의 높이와 버금가는 물건은 놓지 않는 편이 좋죠. 송수화기를 들거나 내려놓을 때는 물론이고 숫자 버튼을 누를 때 방해가 될 테니까요. 예컨대 화병이나 종이컵보다는 일본도가 좋겠죠. 더불어 간혹 무지하거나 무례한 상대와 통화할 때 얼마간 용기를 줄지 모르니까요. 단, 전화벨이 울리고 송수화기를 들면 가장 먼저 숙주의 이름을 대야 할 겁니다. 숙주의 이름 대신 "민구홍 매뉴팩처링입니다."라고 말하는 순간 모든 게 끝장이죠. (사이) 음 이런 상황에 대한 지침은 『민구홍 매뉴팩처링 지침』에 없군요. 지침이란 건 되도록 모든 상황을 대비할 수 있어야 하는데 말이죠. 사실 저라면 지침 작성을 솔 르윗이나 온 가와라에게 맡겼을 거예요. 모든 상황을 대비할 수 있는 문장을 누구보다 간단히 고안해 낼 테니까요. [name] 님은 존 발데사리를 제안할지 모르지만 아쉽게도 제 취향과는 거리가 멀군요. (사이) 이쯤이면 끊을 때도 됐는데 누군지 모르겠지만 인내심이

대단하네요. 음… 적당한 지침이 없다면 답은 한 가지죠. 상식과 느낌을 믿고 따라볼 수밖에요. (사이) 그냥 받아볼까요?

[네.] 푹신: 음… 좋은 생각이 아닙니다. 지금은 민구홍 씨를 비롯해 전화를 넘겨줄 분도 없으니까요. 설령 상대가 간단한 메모만 전달해 달라고 요청하더라도 예정에 없던 일에 에너지를 들일 때는 되도록 신중해야죠. 끊어지겠죠. 중요한 일은 아닐 겁니다. 기껏해야 이미 제작이 끝나 납품까지 마친 제품에서 오자 몇 개를 발견했다는 것 정도겠죠. 또는 납품일이 하루나 이틀, 아니, 한 달 정도 늦어진다거나요. (사이) 그거 보세요. 마땅한 지침이 없다면 상식과 느낌만이 답이죠.

푹신: 탁자 위에는 창이 놓일 수 있습니다. [name] 님은 창에서 정체 모를 불안감을 느낄지 모릅니다. 창은 공간을 불완전하게 구분해 누군가 공간에 무단으로 잠입하는 상황을 암시할 수 있으니까요. 이를테면 이렇게 말이죠. (사이) 따라서 탁자 위에 창을 놓을 때는 늘 주의해야 합니다. 민구홍 매뉴팩처링에서 누구보다 앞장서겠습니다.

푹신: 탁자 위에는 문서가 쌓일 수 있습니다. 문서의 판형은 가로세로 210, 297밀리미터, 즉 A4 규격과 같고, 쌓인 높이는 정확히 1미터일 수 있습니다. 문서는 민구홍 매뉴팩처링 소개서일 가능성이 크죠. 소개서에는 민구홍 매뉴팩처링에서 하지 않는 일 서른일곱 가지가 알파벳순과 가나다순으로 나열될 수 있습니다. 이는, [name] 님이 일찌감치 예상했듯, 민구홍 매뉴팩처링에서 하는 일이 명확하지 않기 때문일 수 있죠. 회사라면 모름지기 무엇을 하기보다 하지 말아야 하는지가 중요하기

때문일지도 모르고요. (사이) [name] 님은 평소와 다름 없이 소개서의 내용보다는 형식, 즉 매크로 타이포그래피나 마이크로 타이포그래피에만 주목할 수 있습니다. 어떤 회사에서 제작한 종이에 어떤 인쇄소에서 어떤 잉크로 인쇄했는지 또한 빼놓을 수 없겠죠. 내용을 읽어 보지 않더라도 민구홍 매뉴팩처링이 어떤 회사인지 짐작하는 데는 이것만으로도 충분할 테니까요. 심지어 소개서를 민구홍 매뉴팩처링에서 디자인하지 않았더라도 말이죠. [name] 님이라면 소개서에 사용된 글자체 정도는 이미 꿰뚫어 본 뒤겠죠. (사이) 한글 글자체는 뭘까요?

[SM신신명조] 역시! SM신신명조는 1980~90년대에 출시된 대중적인 디지털 본문 명조 글자체 중에서도, 특히 납활자, 사진 식자, 디지털 글자체로 변화해 온 최정호 계열 한글 글자체의 세보를 식섭적으로 잇고 있죠. (사이) 그럼 로마자는요?

[허큘리스] 역시! 허큘리스는 모던 계열과 '변호사들이 선호하는 글자체'로 알려진 드 빈느의 영향을 받은 진부함과 평범함을 갖춘 글자체로 알려져 있죠.

푹신: 탁자 위에는 열쇠고리 하나가 놓일 수 있습니다. [name] 님에게는 한 그래픽 디자인 스튜디오 겸 출판사의 화장실 열쇠고리처럼 보일지 모르지만, 실은 반지겠죠.

푹신: 공간에는 공간을 장식해줄 액자가 있어도 근사할 법하죠. 그런데 액자를 벽에 걸기 위해서는 못을 박아야 할 테고, 그러려면 아무래도 공간의 실소유주와 협상을 해야 할 겁니다. 협상이 어떻게 될지 모르니 일단 탁자에 기대 놓는 편이 현명하죠.

푹신: 액자에는 판형이 가로세로 840, 279밀리미터인 무광택지에 오프셋 인쇄한 시가 있을 수 있습니다. [name] 님은 이것을 표기 지침이나 표어, 선언, 경고 등으로 오독할지 모릅니다. 설령 [name] 님이 이것을 현대 미술 작품으로 착각하더라도 [name] 님의 잘못이 아닙니다. 민구홍 매뉴팩처링에서는 이에 대해 [name] 님에게 책임을 묻지 않으며 [name] 님 또한 소셜 미디어에 반성문이나 사과문을 게시할 이유가 없습니다.

푹신: 액자에는 '(웃음)'이라는 글자가 인쇄돼 있을 수 있습니다. 제2차 세계대전 당시 일본 의회의 속기사들이 처음 고안했다는 '(웃음)'은 오늘날 대담이나 인터뷰 등의 기록에서 발언자나 주위의 반응을 간단히 묘사하는 데, 또는 지나치게 진지한 말을 눅이는 데, 또는 말의 의미를 역전시키는 데 쓰이곤 하죠. 어디 이뿐일까요? 더러 특정 문화에 심취한 사람은 이를 통해 자신의 자폐성을 넌지시 드러내기도 합니다. 이 과정에서 '(웃음)'의 양상은 앞뒤 맥락에 따라 폭소나 미소, 조소나 냉소 등으로 달라지곤 하죠. 우아하게 디자인된 최정호체의 소괄호 속 '웃음'이 어떤 이에게는 시답잖은 헛웃음에 불과하더라도 아무러면 어떤가요? "웃으면 복이 온다."라는 옛말이 과학적으로까지 증명된 마당에요. 유용성 면에서 보면 '(웃음)'만큼 민구홍 매뉴팩처링의 사훈으로 삼기에 적절한 말도 없죠.

(중략)

푹신: 탁자 위에는 출시를 앞둔 민구홍 매뉴팩처링의 제품 하나가 놓일 수 있습니다. 제품에 '커튼이 닫힐 때까지'나 '조조처럼' 같은 마땅한 이름을 붙이기 어렵다면 가장 쉬운 길을 택해야 합니다. 제품을 지시할 수 있는 일반 명사 앞에 '민구홍 매뉴팩처링'을 붙이는 거죠. 그 정도면 회사를 소개하는 제품임을 드러내는 데는 무리가 없으니까요. 따라서 이 제품의 이름은 일단 '민구홍 매뉴팩처링 감자'가 될 가능성이 큽니다.

푹신: 탁자 위에는 인스타그램이 놓일 수 있습니다. 이제껏 탁자 위에 인스타그램을 놓고 싶은 사람이 [name] 님 자신뿐이라고 생각해 왔다면 큰 오산입니다. 인스타그램은 아름다운 사진과 영상, 게다가 이에 못지않게 아름다운 글이 한데 모인, 아름다움의 결정체니까요. 다만, 한 가지 아쉬운 건 탁자 위에서 지나칠 정도로 돌출돼 있다는 점이죠. (사이) 한결 낫군요.

푹신: 그리고 탁자에는 랩톱 한 대가 놓일 수 있습니다. 랩톱은 미국 캘리포니아에서 설계했지만, 중국에서 제작한 제품일 가능성이 크죠. 랩톱에는 게임 한 편이 막 실행되고 있을지 모릅니다. 게임에는 가장 먼저 제작사의 로고가 등장할 수 있습니다. (사이) 텅빈 첫 화면에 자사의 로고를 오롯이 등장시키는 것. 모든 게임 제작사에서 소망하는 바죠. 어쩌면 게임 자체보다 더요. (사이) 이와 무관하게 [name] 님은 회사 로고의 디자인이 다소 무성의하다고 느낄 수 있습니다. 그도 그럴 것이 회사에는 로고에 관해 다음과 같은 지침이 마련돼 있을지 모르죠. "회사의 로고는 글자체만으로 구성하고, 글자체는 제품에 주로 이용한 것을 따른다." 중요한 건 로고의 형태가 아니라 로고가 놓인 국면일 수 있으니까요. (중략) [name] 님은 디베

르티스망이 '기분 전환'이라는 뜻을 알더라도 게임을 쉽게 종료할 수 없을지 모릅니다. 아니, 게임을 종료한 뒤에도 이내 다시 실행할 가능성이 크죠. 그도 그럴 것이 안내를 받을 때마다 게임 곳곳이 조금씩 바뀌고 있음을 이미 감지한 뒤일 테니까요. (사이) 한편, 안내원은 견학 막바지에 회사에 대한 [name]의 사랑을 점수로 환산해 알려줄지 모릅니다. 점수가 일정치, 예컨대 100점에 도달하면 안내원은 [name] 님이 출구를 나서기 전에 퍽 흥미로운 제안을 할 수도 있겠죠. 가령 자기 대신 회사의 안내원이 돼 보지 않겠느냐는. [name] 님, 제 말씀을 꼭 염두에 두세요. [name] 님도 그 대상이 되지 말라는 법은 없으니까요.

(후략)[1]

1. 아, 한 가지 깜빡했네요. (「참고로 말씀드리면」을 재생한다.)

산소 생성기

"열린 창문이 없는 공간에서
관객의 쾌적한 관람을 돕고자"
휘커스 움벨라타(2), 화분(2) / 가변 크기(유기물) /
2018년 10월 출시

☆☆☆☆☆

어떤 생명체도 구입하거나 소유하지 않기로 스스로 다짐한 사람으로서 그 기능을 떠나 살아 있는 무엇이 내 공간에 들어온다는 건 부담스럽고 당황스러운 일이다. 게다가 민구홍 매뉴팩처링에서 광고하는 공기 정화, 산소 생성은 조금도 체감되지 않는다.

역시나 일단 들여놓고 바라보니 정이 들기 시작한다. 곤히 잠든 가족이나 친구를 볼 때처럼 애처로운 마음이 든다. 매우 좋지 않다.

발뮤다나 다이슨 등에서 출시한 동급 제품을 이미 보유하고 있으며, 그 정화 효과를 맹신하는 이라면 보조용으로 구입할 만하다. 한국에너지공단의 에너지소비효율등급 표준 시험 환경 평가에서 1등급 이상인 비공식 0등급을 받았다는 소문도 있다.　　　　　　　　　　　　　　　　　　　　　　　—모임 별

시적 연산 학교 졸업장

시적 연산 학교 졸업장(1) / 27.9×21.6센티미터 /

종이에 오프셋 인쇄, 알루미늄 프레임 /

시적 연산 학교와 동업 /

2016년 8월 출시

아름답다. 내 이름이 쓰여 있지 않아도 (누가 상세히 읽을 것인 가?) 장식용으로 사무실 벽에 붙여놓기 적당하다. 이미 자신의 책상 주위에 각종 졸업장, 자격증, 상장, 감사장 등을 부착/전시 한 이들(개업의, 변호사, 공인중개사 등)이라면 하나쯤 구입을 고려할 만하다. ─모임 별

푹신

"별명은 '분홍이'랍니다."
"웹사이트의 머리(<head>)에 자리 잡고
하루에 한 번씩 몸집을 키웁니다."
"되도록 둥근 몸과 마음을 유지하려 합니다."
가공 아크릴(1) / 120×120×1센티미터,
17킬로그램 / 아크릴 절삭 및 가공 / 2017년 11월 출시[1]

이 제품은 도대체 무엇인가. 지난 6개월에 걸쳐 나는 이에 대해 몇 가지 그럴 듯한 답을 꾸며내려 노력했다. 보기에 따라 이는 퍽 어리석은 짓이었는데, 왜냐하면 나는 이 제품 제작자와 한 사무실에서 일하고 있고, 따라서 언제라도 이것의 정체와 의도에 대해 물어볼 수 있었기 때문이었다. 하지만 나는 지난 6개월간 그 질문을 용케 참았다. 미술사란 언제나 죽은 자들에 대한 학문이며, 따라서 작가에게 그 의도를 묻는다는 건 불가능할 뿐만 아니라 반칙에 가까운 것이라 배웠기 때문이다. 이 원칙을 지키기 위해 나는 지난 6개월간 제품 제작자와의 대화에서 이에 대해 이야기하지 않으려 무던히 애썼으며, 가끔은 어색한 침묵을 견뎌내야 했다는 점을 밝히고 싶다.

1. http://products.minguhongmfg.com/fuchsine.

내 추측에 따르면 이 제품은 (아마도) 다음 중 어느 하나와 연관돼 있다.

1. 말줄임표. 그가 '편집'을 생계 유지 수단으로 삼고 있다는 점을 생각한다면 꽤 가능성 높은 가설이다.

2. (디자인 잡지 이름에서 따온) 돗 돗 돗. 그가 이 잡지를 읽는 것을 본 적은 없지만 그의 전(前)현(現) 직장이 디자인을 주로 다루는 출판사라는 점을 떠올린다면 이 또한 매우 신빙성 있는 추측이다. 어쩌면 그는 2013년 타이포잔치 전시장에서 『서빙 라이브러리』를 인상 깊게 봤을 수도 있고, 이를 통해 『돗 돗 돗』을 떠올렸을지 모를 일이다.

3. 알파벳 S를 뜻하는 모스 부호. 가능성이 높다고 볼 순 없다. 다만 평소 그의 정직한 농담 습관을 고려한다면 말줄임표가 암시하는 '침묵'(silence)의 머릿글자를 굳이 모스 부호로 변형해 표현했을 수도 있다.

4. (노르웨이 그래피티 아티스트) 돗돗돗. 제일 가능성 없는 가설이다. 내가 아는 한 그는 그래피티에 아무런 관심이 없을 뿐더러 대화 도중 노르웨이를 언급한 적도 없다. 남들이 모르는 궁벽한 정보를 끄집어내 잘난 체하는 타입도 아니다. 하지만 누구라도 타인은 짐작할 수 없는 구석이 있기 마련이니 목록에서 지우진 않겠다.

여기까지가 내가 꾸며낸 점 세 개의 정체다. 그렇다면 이제 점들을 둘러싼 분홍색은 도대체 무엇인지가 남는데, 이것만큼은 정말 도무지 알 수가 없다. 하지만 나는 언어로 치환되지 않는 무엇이야말로 제품의 참매력이라 배웠기에 여기서 추측을 그만두려 한다.　　　　　　　　　　　　　　　　　　　　—김형진

위에서

"귀하를 지켜보고 있습니다."
모형 CCTV 카메라(10) / 각 11.5×11.5×7센티미터,
50그램 / 2018년 10월 출시

"AA 규격 건전지를 끼우고 천장의 원하는 곳에 부착하시기 바랍니다." 이 제품에 관한 짧은 설명이다. 세상에서 제일 어려운 일이 건전지를 끼우는 일이라는 것을, 나는 한 달째 이것에 건전지를 끼우지 않으며 다시금 확신한다. 새 물건이라면 응당 새 건전지가 끼워진 채 출시가 되어야 하는 것 아닌가? 급하게 공항에서 휴대용 와이파이를 대여해도 충전이 만땅으로 된 놈을 받는 게 인지상정 아닌가 말이다. 나는 여전히 건전지를 끼우지 않으며 이 제품의 쓸모를 좀처럼 수용하지 않는다.

있는 거라면 괜한 호기심 정도. '걔가 오는 날 저걸 달아놓고, 말도 안 하고 있다가, 돌아갈 때쯤 슬쩍 눈에 띄게 하는 건 어떨까' 재미있겠다. 찍힌 거야? 그럼 다 찍혔지. 더구나 저건 민감한 센서가 달려 있어서 움직임을 따라가며 촬영하는 신제품이야, 뻥을 치는 것이다. 딱 거기까지. 나는 거의 날마다 집 앞 편의점에 갔지만 도무지 건전지 사올 생각은 못했다. 하물며 걔한테 그런 뻥을 쳐서 무슨 재미를 보겠나, '무스은~' 영화를 누리겠나.

실은 무서움도 있다. 내가 사는 빈 공간이든, 내가 찍힌 동영상이든 둘 다 무섭다. 지금 마음을 먹었는데, 건전지를 사다가 끼워봐야겠다. 어디까지나 나도 모르게 '찍히는' 상황으로부터 뭔가 변화가 생길 테니 그 재미를 어렴풋하게나마 느껴봄 직하다.

그래서 건전지를 사다 넣었다. 불빛이 점멸한다. 이게 다야? 소리를 낸다거나 하면서 뭔가 더 우스꽝스런 일은 벌어지지 않았다. 시답잖은 제품이군. 남은 건 '페이크'에 대한 상념뿐. 외출하며 엘리베이터 안의 CCTV 카메라를 보았다. 너는 찍어라, 나는 가던 길 가련다.　　　　　　　　　　　　　—장우철

타임스 블랭크

"존 케이지의 「3분 44초」를 들으며 사용하면 좋은"
"어도비 블랭크(Adobe Blank)에
영감을 받아 타임스 뉴 로만(Times New
Roman) 폰트 속 모든 글자를 지운"
폰트(1) / 36킬로바이트 /
시적 연산 학교와 동업 / 2017년 11월 출시[1]

☆☆☆☆☆

이 제품의 사용기를 작성하기에 앞서, 내가 딱히 폰트를 신경쓰는 사람이 아니라는 점을 밝히고자 한다. 폰트에 대한 나의 기준은 다음과 같다. 1) 함초롬바탕체가 아닐 것. 2) 굴림체가 아닐 것. 3) 상황이 어쩔 수 없다면 돋움체는 허용 가능. 4) 내가 아직도 아래아한글을 주로 사용하는 이유는 한컴바탕체 때문이다. 전문가들이 보기에는 한컴바탕체 역시 마뜩치 않을 것이다. 하지만 나는 오래 전에 내 수준에서 가장 눈에 덜 무리가 가는 폰트는 한컴바탕체라고 결론을 내렸다. 하지만 이 폰트에도 특수기호를 적용했을 때 글자와 겹돈다는 치명적인 단점이 있다. 어쩌다보니 타임스 블랭크가 아닌 한컴바탕체에 대한 사용기가 되어가고 있는데, 내 잘못이라고만 볼 수 없는 것이, 내가 실제로 타임스 블랭크를 사용해볼 기회를 가질 수 없었기 때문이다.

1. http://products.minguhongmfg.com/times-blank.

이런저런 이유로 인해 나는 장기간 쓰던 맥북을 놔두고 서피스 프로를 사용하게 되었는데, 1년 정도 지났음에도 여전히 화면을 포함해 구체적인 사용법에 적응하지 못하고 있다. 그러니 민구홍 매뉴팩처링의 USB 제품 팩에 들어 있는 타임스 블랭크를 실제로 사용하려면 어떻게 해야 하는지 알 수 있을 리가 없다. 섣불리 조바심을 내고 싶지는 않지만 지금도 기계로 주문을 받는 음식점에서 당황하기 일쑤이므로 십 년쯤 지나면 사는 것이 좀더 어려워질 것이 분명하다. 아무튼 내가 (아직 써보지 못한) 타임스 블랭크에서 마음에 들었던 점을 적기로 한다. 폰트가 적용된 예문이 '다람쥐헌쳇바퀴에타고파'였던 것이다. 나는 어느 용감한 다람쥐를 실제로 알고 있는데, 그는 십여 미터를 눈 깜박할 사이에 주파하는 능력이 있었다. 그러던 어느 날 다람쥐에게는 새 쳇바퀴가 생겼는데 그 후 헌 쳇바퀴를 딱히 그리워하지는 않는 것처럼 보였다. ㅡ한유주

읽기 전에 태우라

"읽기 전에 태워버리고 싶은 글이
있으신가요? 이 확장 프로그램에 맡겨 주십시오."
구글 크롬 확장프로그램(1) / 63킬로바이트 /
구글과 동업 / 2017년 11월 출시[1]

★★★★★

민구홍 매뉴팩처링 귀중

쓸쓸한 심정을 담아 이 글을 씁니다. 저는 송승언이고 이런저런 글을 쓰는 일을 업(이라고 하기엔 뭣하지만)으로 삼고 있는 사람입니다. 귀사의 제품 중 하나인 「읽기 전에 태우라」를 사용하다가 문제가 생겨 이렇게 메일을 보내게 되었습니다.

주지하시다시피 저는 구글에서 개발한 웹 브라우저 크롬의 확장프로그램 중 하나인 「읽기 전에 태우라」를 사용한 뒤 제품에 관한 리뷰를 써달라는 귀사의 요청에 의해 제품 리뷰를 쓰기로 했었습니다. 결론부터 말씀드리자면 제가 심혈을 기울여 작성한 리뷰는 마치 불타버린 잿더미처럼 한 차례 날아갔고, 그 리뷰를 쓰는 데 제가 들인 시간 또한 글과 함께 날아갔습니다. 그 사태는 결단코 저의 잘못이 아니라 「읽기 전에 태우라」와 관계되어 있다는 점을 확실하게 못박아 두겠습니다.

1. http://chrome.google.com/webstore/detail/burn-before-reading/
gmfnniijohcmmpflopnllliheheighlb?hl=k

　　그리하여 본래 쓰기로 예정되어 있던 제품 리뷰를 보내드리지 못하는 안타까운 마음과 제 시간과 노력을 제대로 보상받지 못하는 억울한 마음을 눌러 담아 이러한 메일을 보내오니, 부디 아래의 내용을 검토하고 제품을 개선시켜 앞으로는 저와 같은 문제를 겪는 사람이 없기를 바랍니다.

　　「읽기 전에 태우라」를 사용하는 며칠 동안 저의 마음이 훈훈해졌음을 밝혀두고 싶습니다. 저는 제품을 처음 사용하고 난 뒤 좋은 인상을 받았습니다. 글쓰는 일을 업으로 삼고 있는 사람들은 자신들이 써내야 하는 글의 양보다 훨씬 많은 양의 글을 읽어내야만 합니다. 개중에는 진실로 중요한 글도 있고, 정말이지 아름다운 글도 있습니다만, 대부분은 쓰레기에 불과한 것들입니다. 그 쓰레기 더미를 뒤지는 일은 너무나도 피곤한 일입니다. 제가 하루 동안 얼마나 많은 양의 쓰레기를 뒤지고 있는지 귀사는 잘 모를 것입니다. 그렇게 한참 동안 쓰레기를 뒤지고 나서 제가 하는 일이란 무엇이겠습니까? 바로 그 거대한 쓰레기장에 한 뭉치의 쓰레기를 보태는 일입니다.

　　남이 만든 쓰레기와 제가 만든 쓰레기 들을 불태우고 싶은 마음이 어째서 들지 않겠습니까? 저는 다시는 읽지 않을 책들로 넘쳐나는 제 책장을 볼 때마다 가이 몬태그[2]가 되고 싶다는 충동에 휩싸입니다. 그처럼 아무런 의문도 가지지 않고 제가 가진 책들을 활활 태워버리고 싶습니다. (혹은 제가 처음 알았던 동명이인의 가이 몬태그[3]처럼 "저글링들을 불태워버리듯이"라는 비유로도 가능합니다.) 제 책장의 사정이 그러할진대 책으로 엮어내지도 못할 만큼 저열하면서도 방대한 인터넷상의

2. 레이 브래드버리의 소설 『화씨 451』(Fahrenheit 451)에 등장하는 인물.
3. 블리자드의 게임 「스타크래프트」에 등장하는 화염방사병 영웅.

글들은 어떻겠습니까? 저는 한동안 신이 나서 제가 읽어야 할 글들과 쓰고 있던 글에 불을 질렀습니다. '방화 버튼'을 클릭하니 브라우저상의 모든 텍스트들이 맹렬하게 타오르더군요. 원고를 쓰기 위해 어쩔 수 없이 읽어야만 하는 글들이 그저 노랗고 붉은 빛들이 되어 일렁이기나 하고 있는 꼴을 보자니 말 그대로 기분이 좋았습니다. 인간사 통틀어 백 억도 넘는 인간들이 써놓은, 세상에 존재하는 모든 쓰레기 같은 글들을 전부 태워버린 뒤 그 잿더미 속에서 정수만 추출할 수 있다면 얼마나 좋을까요? 아니면 제가 읽고 써야할 글이 불타고 사라져 제 일도 사라지면 어떻겠습니까? 편집자님, 제가 읽고 써야할 이러저러한 글들이 홀라당 불에 타 사라지고 말았습니다. 그리고 그것은 저의 잘못이 아닙니다… 이런 변명을 들어 어쨌든 하나의 마감에서 해방될 수는 있지 않을까요?

그리고 기분 탓인지는 모르겠지만, 한겨울 난방도 제대로 되지 않는 작은 카페에 나와서 '원고 작업'이라는 하찮은 밥벌이를 하기 위해 노트북 위에 올려두고 있는 저의 두 손이 평소보다 훨씬 따뜻하게 느껴졌습니다. 하지만 놀랍게도 그것은 기분 탓이 아니었습니다. 그리고 이 모든 문제의 발단이기도 했죠. 텍스트의 화재(火災) 속에서 저는 한참 동안 해방감에 심취해 있었습니다만, 곧 현실감각을 되찾고 원고를 마무리짓기로 했습니다. 그 원고란 다름 아닌 「읽기 전에 태우라」 제품 리뷰였습니다.

참고로 말씀드리자면 저는 크롬북 사용자입니다. 크롬북은 웹 브라우저 크롬을 기반으로 만든 크롬 OS로 구동되는, 간단한 웹 서핑과 워드 작업에 적합한 노트북입니다. 수많은 사람들이 값비싼 맥북을 쓰는 시대에 저는 왜 크롬북을 쓰고 있을까

요? 값이 저렴해서? 분명한 사실은 저는 애플 제품을 사용한 적이 없으며 앞으로도 사용하지 않을 것이라는 점입니다. 제가 과일 중에 절대로 먹지 않는 과일이 하나 있는데 바로 사과입니다. 사과가 저에게 무엇을 잘못했을까요? 사과에 관한 이야기는 다음에 하도록 하겠습니다.

　　하여튼 저는 바깥에서 원고를 쓸 일이 있을 때는 이 크롬북을 챙겨 나옵니다. 그리고 구글 문서로 원고를 쓰죠. 구글 문서가 인터넷이 연결된 환경에서 실시간으로 작성 중인 문서를 동기화한다는 사실은 귀사 또한 잘 알고 계실 것입니다. 원고를 마무리하기 위해 화면 여기저기에서 타오르고 있는 불들을 끄려니까 크롬북이 좀 버벅이더군요. 버벅이는 와중에 겨우 버튼을 눌렀더니 마치 전소된 것처럼 웹상의 글들이 모두 사라져 있는 것 아니겠습니까? 잠깐 당황한 저는 버튼을 다시 눌러보기도 하고 작성 중이던 문서의 내용을 블록으로 지정해 복사해 두려고도 했습니다. 그러나 크롬북은 점점 발열이 심해지더니 셧다운되고 말았습니다. 재부팅을 하고 구글 문서를 열어 보니 작성 중이던 문서가 깨끗이 사라져 있더군요. 「읽기 전에 태우라 제품 리뷰」라는 제목의 파일을 열어 보니 텅 빈 백지만 동기화되어 있었다 이 말입니다.

　　제가 구글 문서의 실시간 동기화를 너무 신뢰한 것도 사실이고, 크롬북의 전반적인 사양이 떨어지는 것도 사실입니다만 가장 큰 원인을 꼽자면 이 제품이 지나치게 컴퓨터 자원을 많이 사용하도록 만들어져 있다는 점입니다. 그 많은 텍스트들을 태우기 위해서 땔감이 많이 필요하리라는 것은 어느 정도 예상했지만, 그래도 제품의 최적화 문제는 짚고 넘어가지 않을 수 없는 사실입니다. 그리하여 저는 귀사에 보내려 했던 제품 리뷰를

모두 태워먹고 말았으며, 때문에 본래 보내기로 약속드렸던 제품 리뷰 대신에 허망한 심정으로 이러한 불만 사항이 담긴 메일을 보내는 바입니다.

혹시 귀사는 이러한 결과를 미리 다 예상하고 컴퓨터에 과부하를 주는 프로그램을 개발하신 것은 아닐 테지요? 그리하여 숱한 원고 노동자들이 얼마간 불타는 텍스트들을 보며 흐뭇한 표정을 짓다가 이내 자신의 소중한 원고까지 불타 사라지는 꼴을 보고 비통해할 모습을 상상하고서는, 그 첫 실험 대상으로 저를 선택하셨던 것은 아닐 테지요? 귀사에 그러한 악의적인 의도가 있었다고까지 생각하지는 않겠습니다.

'보상이라도 요구해야 하나?' 하는 생각도 잠깐이나마 들었지만, 글을 쓰는 지금이 추운 겨울이라는 점, 그리고 난방비가 늘 부족한 저에게 얼마간 화톳불 앞의 온기를 느끼게 해 주었다는 점을 감안해 위로금은 받지 않겠습니다.　　—송승언

범용 오프닝 디제잉

"솜씨 좋은 디제이의
공연이 필요한 행사의 오프닝에"
단채널 영상(1) / 1,440×1,080픽셀, 43분 43초 /
말립(Maalib)과 동업 / 2018년 10월 출시[1]

수록곡

타니아 마리아(Tania Maria), 「나와 같이 가」(Come with Me),
　『나와 같이 가』, 콩코드 레코드(Concord Records), 1983년

조 샘플(Joe Sample), 「사랑의 낙원」(Love's Paradise), 『오아시
　스』(Oasis), MCA 레코드(MCA Records), 1985년

탐 스콧과 LA 익스프레스(Tom Scott and The L.A. Express),
　「킹코브라」(King Cobra), 『오아시스』, 오드 레코드(Ode
　Records), 1974년

진 해리스(Gene Harris), 「애스」(As), 『톤 탠트럼』(Tone Tan-
　trum), 블루 노트(Blue Note), 1977년

크리에이티브 소스(Creative Source), 「이민」(Migration), 『이
　민』, 서식스 레코드(Sussex Records), 1974년

버스터 코넬리우스(Buster Cornelius), 「초자연적 사랑」(Super-
　natural Love), 『펑커두들두!』(Funk-a-Doodle-Doo!), 펑키
　파이 레코드(Funky Pie Records), 2012년

1. http://products.minguhongmfg.com/general-purpose-djing.

로이 에이어스(Roy Ayers), 「사랑이 우리를 데려다줄 거야」 (Love Will Bring Us Back Together), 『열정』(Fever), 폴리 도르 레코드(Polydor Records), 1979년

로니 리스턴 스미스와 코스믹 에코(Lonnie Liston Smith & the Cosmic Echoes), 「사랑의 여신」(Goddess of Love), 『모두 봐 버려: 세계 평화를 위한 시간/사랑의 여신』(Get Down Everybody: It's Time for World Peace/Goddess of Love), 플라잉 더치맨(Flying Dutchman), 1976년

테디 펜더그래스(Teddy Pendergrass), 「나와 같이 가」(Come Go with Me), 『테디』(Teddy), 필라델피아 레코드(Phila-delphia Records), 1979년

루 도널드슨(Lou Donaldson), 「넌 바뀌었어」(You've Changed), 『풍부한 삶』(Lush Life), 블루 노트, 1988년

패티 라벨(Patti LaBelle), 「나와 함께하면 괜찮아」(It's Alright with Me), 『나와 함께하면 괜찮아』, CBS 레코드(CBS Records), 1979년

니나 시몬(Nina Simone), 「조의 여자」(The Gal from Joe's), 『아 무것도 아니야/조의 여자』(It Don't Mean a Thing / The Gal from Joe's), 콜픽스 레코드(Colpix Records), 1962년

조지 벤슨(George Benson), 「몸의 대화」(Body Talk), 『몸의 대 화』, CTI 레코드(CTI Records), 1973년

칙 코리아(Chick Corea), 「쿼텟 2번 2장: 존 콜트레인을 기리며」 (Quartet No. 2 Part 2: Dedicated to John Coltrane), 『세 쿼 텟』(Three Quartets), 워너 브라더스 레코드(Warner Bros. Records) 1981년

부커 T(Booker T), 「전자 숙녀」(Electric Lady), 『네가 필요해』
(I Want You), A&M 레코드(A&M Records), 1981년

스위트 선더(Sweet Thunder), 「구름 너머」(Above the Clouds),
구름 너머, 『WMOT 레코드』(WMOT Records), 1976년

로드니 프랭클린(Rodney Franklin), 「이너프는 이너프」(Enuff
Is Enuff), 『이너프는 이너프』, CBS 레코드, 1982년

행크 크로퍼드(Hank Crawford), 「베이시를 위한 주제곡」
(Theme for Basie), 『자정 산책』(Midnight Ramble), 마일
스톤 레코드(Milestone Records), 1982년

니나 시몬(Nina Simone), 「올해의 키스」(This Year's Kisses),
『다 털어놔』(Let It All Out), 필립스(Philips), 1966년

루 도널드슨, 「앨리게이터 보갈루」(Alligator Bogaloo), 『앨리게
이터 보갈루』, 블루 노트, 1967년

유미르 데오다토(Eumir Deodato), 「아바나식 걸음」(Havana
Strut), 『돌개바람』(Whirlwinds), MCA 레코드, 1974년

허버트 로스(Hubert Laws), 「샛별」(Morning Star), 『샛별』, CTI
레코드, 1972년

⋆⋆⋆⋆⋆

결론부터 이야기하면, 오랜 기간 다양한 국내외 디제이 세트를
꾸준히 찾아서 듣고 있으나, 이만큼 완성도 높은 것은 많지 않
다. 버스터 코넬리우스, 테디 펜더그래스, 니나 시몬, 패티 라벨
등 소울, 재즈, 리듬앤블루스를 두루 아우르는 이 매혹적인 세트
에 일요일 오전 KBS1 프로그램인 「TV쇼 진품명품」식으로 가
격을 매겨 보자면 최소 850달러(약 98만 5,000원) 가치는 된다.
당신이 갤러리나 주점, 카페 등을 운영하고 있으며 파티용 음악

이 필요한데, 좋은 디제이나 이미 만들어진 좋은 음악을 원하면서 예산이 부족하다 느낀다면 이 세트를 고안한 민구홍 매뉴팩처링과 디제이 말립에게 연락하기를 (강한 확신과 함께) 추천한다. ─모임 별

좋은 시간 보내세요!

"무작위 서명 생성기가 무작위로 생성한
생성기 자신의 서명인 'Random Signature
Generator'가 실크스크린으로 인쇄되었습니다."
웹사이트(1), 액자(1), 스케이트보드(1) /
가변 크기 / 종이에 레이저 프린터 출력, 플라스틱
프레임, 스케이트보드에 실크스크린 인쇄 /
2018년 10월 출시[1]

☆☆☆☆☆☆

어떤 제품의 사용 가치는 이름이 결정하기도 한다. 이 제품, 그러니까 스케이트보드에 붙은 '즐거운 시간 보내세요'라는 이름 때문에 나는 이것을 짧은 출장에 가지고 갔다. 내 작은 짐가방에는 들어가지 않았으므로 나는 따로 아이스하키용 장비 가방을 사야 했고, 항공사 카운터에서는 추가 수화물 요금을 지불해야 했다. 나의 출장지는 홍콩이었고, 내게 배정된 호텔 방 창문에서는 해체 중인 건물이 보였다. 첫날 일정이 끝나고 밤, 나는 몽콕 야시장까지 이것을 타고 갈 생각을 단숨에 접었다. 즐거운 시간을 보낼 수 없을 것 같아서였다. 대신 이것을 타고 카펫이 깔린 호텔 복도를 잠시 서성―이라고 표현할 수 있을까?―거렸지만 감시카메라에 잡혔는지 이내 직원으로부터 제지당했다. 대

1. http://products.minguhongmfg.com/have-a-good-time.

86

학에서 알게 된 한 선배의 스케이트보드를 한두 번 타보고 발목을 접질릴 뻔한 적이 있는 나로서는 발목 부상에 근접하는 것까지는 괜찮지만 발목 부상이 확정되어서는 안된다고 생각했다. 어쨌거나 출장 중이었고 낮에 일정들이 있었던 것이다. 해체 중인 빈 건물이라면 나를 포함한 사람들을 다치게 하지 않고 즐거운 시간을 보낼 수 있을 것 같았다. 그래서 나는 아이스하키용 가방에 이것을 넣고 해체 공사가 시작된 건물로 갔다. 해당 건물은 6층 높이로 문자 그대로 하늘을 찌르고 있는 홍콩의 여느 고층 건물들과 비교하면 꽤 낮았다. (아마도 그래서 해체가 결정된 것 같았다.) 마대 자루와 철판, MDF 패널 따위가 어지러이 흐트러진 출입구를 조심스레 통과해 건물 중정에 들어서자 아직 타일이 보존된 긴 복도가 나타났다. 가로등으로 인해 아주 어둡지는 않았다. 잠시 걸음을 멈추고 주변에 귀를 기울였으나 근방의 도로를 지나가는 자동차 소리뿐 아무런 인기척도 없었다. 나는 이것을 살며시 타일 바닥에 내려놓고 한동안 바라보았다. 즐거운 시간을 보내세요라는 말은 권유인가 강제인가? 아니면 조롱인가 희망인가? 마침 애플워치가 심호흡을 할 시간이라는 알림을 보내왔기에 나는 강제로 심호흡을 하고 스케이트보드 위에 올라섰다. 거친 사포 표면에 한쪽 발이 얹히고 이내 다른 쪽 발이 얹힐 때 잠시 지진이 발생하고 있다는 착각이 들었다. 나는 최근에야 불안과 걱정이라는 개념을 분리해서 이해하게 되었는데 당시에는 불안과 걱정에 더해 공포도 개별적으로 이해되지 않는 상태였다. 나는 즐거운 시간, 즐거운 시간이라고 되뇌며 흔들리는 몸을 억지로 추슬렀다. 그러자 불안과 걱정과 공포에 즐거움이 합류했고 혹은 잠시 그렇다고 믿었다. 가까스로 중심이 잡히자 이제 어디로든 이동하고 싶었다. 하지만

어떻게? 내 신체와 이 사물은 연결되었으나 조화를 이루지 못하고 있었다. 나는 앞으로도 뒤로도 갈 수 없어 슬펐다. 스케이트보드에서 내려오기란 더욱 어려웠다. 다음날 밤에는 지팡이나 헬멧 따위를 구해와야겠다고 생각하며 나는 호텔 방으로 돌아왔다. 창문을 통해 내가 조금 전까지 있었던 해체 중인 건물 6층 복도에 불이 켜진 것을 볼 수 있었다. 머리에 노란 헬멧을 쓴 인부가 나를 향해 손짓하고 있었다. 잘못 본 것이 아니었다. 그는 진심을 다해 내게 손을 흔들고 있었다. 그러나 왜. 해당 제품의 사용법을 숙지하지 못했나 싶어 동봉된 QR 코드를 확인했다. "그래도 하나보다는 둘이 낫죠." 다시 QR 코드. "곁에 QR 코드 하나 대신 찍어줄 누군가 없다면요." 나는 또 하나의 QR 코드를 찍어줄 누군가가 없어 슬펐다. 이 제품은 최소한 두 사람의 사용자를 요구한다. 이 제품을 제대로 사용하려면 내가 둘이 될 때까지 좀 더 기다려야 할 것이다. ─한유주

회사 소개

"민구홍 매뉴팩처링에서
하지 않는 일 서른일곱 가지"
"회사를 만들기는 했는데, 이것으로 무엇을
할지 명확하지 않았으므로"
회사 소개서(1) / 29.7×42센티미터 /
종이에 오프셋 인쇄, 알루미늄 프레임 /
시청각, 홍은주 김형재와 동업 /
2015년 11월 출시

나는 민구홍 매뉴팩처링에 다음과 같은 의뢰를 하거나 하지 않을 예정이다.

- 죽은 개의 유전자를 채취해 복제 개를 만들기.
- 죽은 개의 유전자를 채취해 복제 개를 만들어 죽은 개의 이름으로 부르기.
- QR 코드를 대신 촬영해줄 복제 나를 만들기.
- 스케이트보드를 타고 전철 2호선 이대역 에스컬레이터 난간을 따라 내려가거나 올라갈 때 필요한 안전 장비 제작하기.
- 소원을 이루기 위한 종이학 1,000마리 접기.
- 소원(그것이 무엇인지는 아직 모르오나) 예측하기.

- 문학과 미술의 만남을 미술관으로 보내는 도중에 납치하기.
- 재담하는 법 가르치기.
- 구글 맵에서 '만리포'로 표기하는 지명을 '○○○'로 바꾸기.
- '흠'이라는 일반적인 반응을 주로 '허'로 바꾸기.
- 죽은 개와 대화하는 장치 제작하기.
- 죽은 개를 꿈 속에서 보는 장치 제작하기. [나는 실제로 민구홍 매뉴팩처링에 이 장치의 제작을 의뢰한 적이 있다. 십대 후반에 사랑하는 개를 세 번째로 잃었던 나는 그때까지 생명윤리에 대해서는 별다른 고민을 해본 적이 없었고 그저 줄기세포 전문가의 몰락을 안타깝게 지켜보고 있었다. (여기서 안타깝다는 말은 그의 행적에 대한 찬동이 당연히 아니다.) 나는 죽은 개들이 남긴 털을 한두 올씩 보관하고 있었고, 처음에는 단순히 애도의 의미였지만, 그것으로 죽은 개들의 사본을 만들 수 있다는 가능성을 알게 되자 흥분하지 않을 수 없었다. 어느날 집에 도둑이 들어 온 집안을 헤집어 놓은 끝에 개들의 털은 모두 어딘가 사라졌고, 그 후로는 할머니의 개, 그리고 부모의 개와 한동안 같이 살았던 나는 어쩔 수 없이 그들을 사랑할 수밖에 없었다. 그러면서도 그 개들의 털을 모을 생각은 하지 않았는데, 내가 사랑하는 개들과 유전적으로 동일한 개가 끝없이 나타난다면, 그건 그것대로 끔찍할 것도 같았다. 그러다 '내게 지금 어떤 개가 있고, 그 개에게는 내가 있는데, 내가 먼저 개보다 죽는다면, 개에게는 나의 사본이 필요한가?'라는 생각이 들었고 있는 그대로의 사본이란 꿈에서밖에 볼 수 없다는 논리적이면서도 비논리적인 귀결에 이르렀다. 여기까지가 내가 민구홍 매뉴팩처링에 이 장치의 제작을 의뢰하게 된 계기다. 민구홍 매뉴팩처링에서는 유리구슬이 한가득 담긴 이케아(IKEA) 토분을 보내왔고,

그날 밤 꿈에서 나는 죽은 개를 볼 수 있었다. 나는 개와 대화를 시도했고 인간의 언어도 개의 언어도 아닌, 일종의 꿈-개-한국어를 사용했는데, 개의 말들은 꿈에서 깨어나자 모두 잊혔고, 그제야 나는 내가 꿈 속에서 개의 사본이 아닌 나의 사본을 보았다는 것을 깨달았다.]

—한유주

회의실로

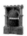

"이 지하 감옥의 회랑에는 불 켜진 횃불이
무한히 늘어서 있습니다. 회랑을 응시하다 보면
그 끝이 어디일지 궁금해집니다."
무한 던전 통로(Infinite Dungeon Corridor)
장난감(1) / 11.78×24.13×6.985센티미터, 635그램 /
2018년 10월 출시

⚝⚝⚝⚝⚝⚝

잿빛 합성수지로 우물쩍 찍어낸 이 네모진 것은 조야한 극동아시안 프로덕트에 대한 어지간한 페티시가 아닌 이상 어디 두 번 쳐다보게나 생겼나 싶지만, 어쨌든 '불이 들어온다'는 점에서 한 번 더 쳐다보게 된다. 웬걸, 제법 무드가 있다. 하지만 그걸 '던전' 같은 말로 표현해버리면 영 별로라서 말이지. 1990년대 동숭동 데몰리션맨 노래방 이미지 같은 거 좋아하는 척하는 헤테로 30대 남자애 이미지 어디다 쓰나.

　한때 "양키 고 홈 괄호 열고 위드 미 괄호 닫고"를 외치며 제국과 신화와 고딕과 빅딕을 짝사랑하던 내 친구의 소원은 지금이라도 미국 감옥에 갇혀 밑이 빠지도록 당하는 거였는데, 걔가 저 복도를 걸어가는 걸 떠올려보니 그림이 되긴 된다. 하지만 걔도 저녁엔 오페라, 밤에는 지옥불 하는 식으로 왔다갔다 하길 좋아했지, 끝도 없이 어둔 복도만 걸어가는 상황은 엑스표를 쳤

을 것이다. 아, 긴 걸로 치면 경주 현대 호텔 복도가 여긴 왜 이래 싶을 만큼 길지.

한번 실내 조명을 끄고 멀리서 바라보았다. 이 편이 낫군. 진짜 횃불처럼 밝기가 오락가락 하는 점도 비로소 제 쓸모를 다한다. 이걸 어디에 둘까. 어디가 좋을까. 책상이 괜찮지 싶다. 가끔 눈을 돌려 쉬는 용도, 또한 점점점 불 밝히는 리듬으로부터 미루고 미루고 미루는 마감 경고 신호등. 그러다 침대로 들고 가 머리맡에 두면 악몽 예방 백신 기능이 있을지도 모르겠다.

결론. 앙코르와트든 무령왕릉이든 어쨌거나 대리석 아닌 다른 석재를 밟는 실내는 마뜩잖을 뿐이라, 눈 밝을 때 종이상자에 도로 넣고 언제까지나 새것인 척하기로 한다. 스위치를 내려 횃불장치를 끈다. 이제 회의를 해야지. 애들 회의실로 모이라고 해. 회의실에 올 때는 그냥 털럭털럭 오지 말고 벼린 생각과 다듬은 말을 갖고 오라 골백번 말해 두었지. 회의실은 밝고 쾌적한 남쪽에 위치한다. 어서 오라. —장우철

어떻게 오셨어요?

"2000년대 초반까지 실수로 방문한 웹사이트
홈페이지에서 우리를 맞아주던 그 환한 미소"
해녀 스텔라 사진(1) / 38.4×25.4센티미터 /
종이에 출력, 알루미늄 프레임 /
2018년 10월 출시

내가 수령한 민구홍 매뉴팩처링의 제품 중 유일하게 실질적 쓸모가 있었다. 일주일 동안 시험 삼아 모임 별 작업실 문에 부착해 놓았고, 종종 벌컥 문을 열고 들어오던 퀵 서비스 기사님 등 외부 방문객들이 이전과 달리 조심스레 노크를 하거나 미리 문의 전화를 하는 등 큰 변화가 있었다.　　　　　　　　—모임 별

윤율리 라이팅 코퍼레이션

웹사이트(1) / 윤율리와 동업 /
2017년 11월 출시[1]

☆☆☆☆☆

디자이너나 디자인 스튜디오를 위한 자매품 개발 및 시판이 절실하다. 특히 일반 모드 외 대기업 견적 모드, 공공기관 입찰(가격 경쟁) 모드 등의 도입을 제안한다. ─모임 별

1. http://yoonjuliwc.web.fc2.com.

원래 문제: 왜 이 전시장 안에 있어야 하는가?
다시 규정한 문제: (어차피 무엇도 전시장 안에 있을 필요가 없다면) 왜 이 전시장 안에 있어야 하는가?

"여기가 그 회사입니까?"
전시 서문(1) / 225킬로바이트 / 윤율리 라이팅
코퍼레이션과 동업 / 2018년 10월 출시

대부분의 전시 서문은 어떤 매체가, 작가가, 작품이 왜 그곳—전시장에 있어야 하는지를 설명하기 위해 쓰인다. 최근 본 어느 디자인 전시의 서문은 그런 점에서 인상적이었는데, "왜 그래픽 디자인이 전시장 안에 있어야 하는가?"로 시작되는 이 날렵한 텍스트는 왜 그래픽 디자인이 전시장 안에 있어야 하는지를 사실 나도 모르고, 당신도 모르며, 결국 아무도 모르기 때문에 일단 가장 최근으로 수렴하는 디자인을 비규격의 장소에 풀어놓는다는 이야기를 길게 에두르고 있었다. 오직 웹 브라우저를 통해서만 읽을 수 있게 설계된 이 문서는 기능상 사용자의 스크롤링이 불가능했다. 나는 아주 엄격하게 아래(↓), 아래(↓)로 통제되다가 자주 무엇을 읽고 있는지 잊었으며, 전시장을 빠져나올 때쯤에는 그나마 머릿속에 남아 있던 몇 가지 단어조차 모두

잃어버리고 말았다. 그러나 이로부터 내가 어떤 좌절감이나 반감을 느꼈던 것은 아니다. 오히려 나는 이 장치가 고전적인 전시 서문의 의무를 방기하지 않으면서도, 체제나 전통으로부터 질문이 주어졌고, 누군가 그에 답하고 있다는 사실을 디자인적 권능으로 지워버린 것은 아닐까 추측했다.

　　오늘 나는 왜 민구홍 매뉴팩처링이 전시장 안에 있어야 하는지를 생각하다가 문득 당시의 기억을 떠올렸다. 아마 민구홍 역시 숙련된 전문 미술가가 아니며 자주 디자이너로 오인되는 편집자이기 때문일 것이다. 나는 그가 번역하고 편집한 책 『이제껏 배운 그래픽 디자인 규칙은 다 잊어라. 이 책에 실린 것까지.』에서 약간의 조언을 얻어 이 '문제'를 좀 다른 편집술로 다시 고려해 보기로 마음먹었다. 오늘날 인공지능 기술과 퍼스널 디바이스, 빠른 인터넷 액세스 속도에 힘입어 예술의 힘은 다양하게 평준화됐다. 미술가의 일, 전시 기획자의 일은 말할 것도 없고, 실은 비평조차 그렇게 된지 오래다. 시스템, 플랫폼, 틀, 템플릿, 보일러플레이트... 이른바 컨템퍼러리는 시스템을 고안하는 데 시간을 들인다. 자연스럽고 민첩하게 작동하도록. 우연과 즉흥성까지 포괄할 수 있도록. 제작에 에너지를 쏟지 않고도 약간의 차이를 조합함으로써 '거의 모든 것'처럼 보이도록. 물론 우리들(이 전시를 부러 관람하는 다수의 관객들)은 좋은 눈과 좋은 손으로 창조된 예술 작품의 디테일을 구별하는 훈련을 받았지만, 그것을 돋보이게 하는 것마저 대개는 그가 재차 매개하며 창안하는 관계(조금 낡았다는 생각이 들거든 그냥 '제스처'라고 써보자.), 시각성, 사물의 새 지위(role) 같은 것일 테다.

　　이쯤에서 잠시 민구홍 매뉴팩처링에 대해 생각해 보면, 놀랍게도 민구홍 매뉴팩처링이 무엇을 하는 회사인지는 거의 알

려지지 않았다. 다만 회사의 소유주는 지난 2015년 시청각의 전시 『/documents』에서 공개한 보도 자료를 통해 회사가 공식적으로 하지 않는 일 서른일곱 가지를 소개했다. 예컨대 민구홍 매뉴팩처링은 A.P.C. 토트백을 분해해 홍보용 수건으로 활용하지 않고, 생화학 무기, 도청 장비, 샤워 커튼을 제작하지 않는다. 그 외, 회사에 관한 몇 가지 소문은 적어도 다음과 같은 사실들을 우리에게 알려준다. 먼저 민구홍 매뉴팩처링이 안그라픽스를 거쳐 현재 워크룸 프레스의 월급으로 운영비를 충당하면서 (고용주에게 노동력을 제공하는 대신) 숙주의 동산 및 부동산을 이용할 기회를 얻고 있다는 점이다. 이런 생존방식을 택한 것은 무엇보다 자본과 용기가 부족한 탓이겠지만, 덕분에 회사는 이윤 창출에 대한 걱정 없이 고객의 행복과 사내 복지를 위한 비즈니스에 전념할 수 있게 됐다. 비교적 덜 알려진 다른 사실은 회사가 MOU 기반의 동업 시스템을 구축하고 있다는 점이다. 이는 숙주에 대한 기생이 또 다르게 확장한 변형으로, 회사는 유사-아웃소싱을 통해 본연의 업무에 효율적으로 집중하면서 현대에 축적된 여러 기술적 양상(또는 취향)을 빠르게 습득해 간다. (나는 이런 전략이 잘 갖추어진 비슷한 회사를 두 곳 알고 있는데, 하나는 클라이언트를 숙주 삼아 언제나 자신의 광고를 광고하는 이제석 광고 연구소이고, 하나는 다단계 업계의 전설 암웨이다.) 마지막으로 비교적 최근 알려진 바에 따르면 민구홍 매뉴팩처링의 주요 업무 중 하나는 회사를 소개하는 일이라고 한다. 물론 우리는 이 업무가 얼마나 터무니 없는 모순을 내포하는지 단번에 알아차릴 수 있다. 왜 ○○이 전시장 안에 있어야 하는지를 전시를 통해 설명하는 일만큼이나.

그러니 다시 전시의 문제로 돌아오면, 아마도 진짜 문제는 ○○이 아니라 ○○이 편집돼 우겨넣어진 전시장일 것이며, 여기서 보다 언급할 만한 가치가 있는 진정한 문제는 오늘날 그러한 목표―편집이 도처에 도사리고 있다는 흐릿한 직감일 테다. (스마트폰에 내장된 이메일 애플리케이션을 실행해 보라. 우측 상단에 무엇이 적혀있는가?) 때로 편집에 관한 강렬한 욕망은 편집증처럼 하이 패션과 스트리트 패션을, 화이트 큐브와 폐허를, 작품과 산업품의 미감을 서로 뒤섞는다. 민구홍 매뉴팩처링의 모든 제품은 이 같은 필터를 통과한 결과물이다. ('매뉴팩처링'은 원재료를 사람이나 기계의 힘으로 가공해 제품으로 생산하는 제조업을 뜻한다. 야구에서는 안타가 아닌 방법으로 어떻게든 득점하는 기술을 가리킨다. 회사의 이름은 마치 이 단어가 내재한 기능주의와 기회주의를 실현하려는 소유자의 의지를 드러내는 듯하다.) 그렇다면 회사에게 유일하게 중요한 것은 편집 과정의 규율이다. 레인보 셔벗이 1950년대 초 필라델피아에서 임마누엘 고른이 개념화한 세 가지 노즐 디자인에서 처음 비롯되었다거나 두 가지 계열의 마리화나를 믹스한 마약의 은어로 쓰인다는 사실 외에도, 레인보우 샤베트가 아니라 레인보 셔벗이라 쓰여야 한다는 단호한 규율은 그래서 이 회사에 중요한 지침이다. 흔적은 메시지를 잡아먹기 쉽고 농담은 과도하게 고양되기 쉽다. 따라서 회사는 부자연스러움과 키치, 물질 혹은 공산품의 스펙터클에 대한 숭배, 주술과 토템과 유아적이거나 어중간하게 위악적인 것들을 배격한다. 회사는 언제나 최선을 다하지만 제품을 제작하는 시간의 대부분은 그 흔적을 지우는 데 사용될 것이다. (어쩌면 이것은 회사가 비엔날레로 비

즈니스를 확장하는 데 관심이 없기 때문이다.) 실용성, 우아함, 고약함이 각각의 노즐에서 분사되는 혼란한 모양새를 한마디로 요약하기란 무척 어렵다.

　왜 ○○이 전시장 안에 있어야 하는가? 가령 신발로 노를 저어 바다를 건너는 아이들의 영상이 왜 그래야 하는가? 다시 한 번 혁명을 상기시키기 위해? 그러면서도 그것이 결코 일어나지 않을 것임을 안전하게 보증하기 위해? 포스트모더니즘이 지배하는 현대미술의 새 판이 짜인 이래, 유력한 전시장들을 장악한 무용수의 몸짓이나 한껏 다른 세상 멋을 부린 엔지니어들의 소음은 또 어떤가? 민구홍이 이러한 의구심에 관해 어떠한 쓸모 있는 주장도 내놓지 않으면서 영리하게 이를 빗겨설 수 있는 까닭은, 순전히 그가 자주 디자이너로 오인되는 편집자이며 회사를 소개하는 회사를 운영하고 있기 때문일 것이다. 회사는 기생과 동업을 통해 목적과 당위를 교환함으로써 이 문제를 새롭게 규정하며, 다만 약간의 수줍은 취향들을 양분 삼아 더 적합한 인터페이스가 되기 위해 고군분투 중이다. 오늘을 다른 오늘로, 머리(<head>)를 다른 머리(<head>)로 지워가면서.

　(이 글 더미에는 저작자의 동의 없이 무단으로 사용된 문장 열두 개가 포함돼 있다. 페이지를 다 읽은 후엔 소각하기를 권하며, 이에 도움을 줄 수 있는 민구홍 매뉴팩처링의 유용한 제품 하나를 이 책 77쪽에서 소개한다.).

★★★★★

아직 리뷰가 등록되지 않았습니다.

조조처럼

"조조는 도통 관심이 없네?"
모니터(1), 유아용 식탁(1), 고양이 사료 캔(1),
후낫시 인형(1) / 가변 크기 /
2018년 10월 출시[1]

☆☆☆☆☆

왜 인간들은 반려동물에게 자꾸 새로운 장난감을 던져주는가?
그리고 반려동물들은 왜 어떤 것에는 이상할 정도로 관심을 기울이면서 어떤 것에는 아무런 관심도 주지 않는가? (가령 한 시인이 키우는 비글은 왜 바흐에게는 아무런 관심도 보이지 않으면서 라모에게는 지대한 관심을 보이는가?) 이런 질문들은 정확히 대답할 수 없는 것들이다. 분명한 것 한 가지는 어떤 인간이 반려동물에게 던져 주기 위해 고르는 장난감이란 사실 인간 자신의 시선을 먼저 붙드는 사물이라는 것이며, 자신의 시선을 붙든 그 장난감에 반려동물 또한 반응해 주기를 바란다는 것이다. 이를 통해 인간이 반려동물에게 장난감을 던져 주는 일은 자신의 내면에 잠재된 동물/비인간으로서의 유희 본능을 간접적으로 충족시키기 위한 행위로도 볼 수 있다. 간접 충족 행위는 유튜브 시청과도 연결되는데, 이를 통해 유튜브의 궁극적인 목적은 인간 내면의 동물적 본능을 계속해서 자극하고 일깨워

1. http://products.minguhongmfg.com/like-jojo.

이 세계를 거대한 동물농장으로 만드는 일이라는 것이라고 의심해 볼 수 있다. 인간의 사정이 이러한데 동물인 '조조'가 「조조처럼」에 아무런 관심을 주지 않았다는 사실은 내게 어떤 희망의 등불처럼 느껴진다. 인간에게서 잃어버린 희망을 동물에게서 발견하는 것이다.

그것이 내가 정확히 20분 24초 동안 (정교하게 프로그래밍되어) 아이패드의 검은색 바탕에서 이리저리 움직이는 빨간 점을 멍 때리고 보면서 한 생각이었다.

동물이 희망이다.

나는 우리 집에서 기르는 프렌치 불독 '마초'를 생각한다. 마초에게 후낫시²를 던져 주면 후낫시의 머리와 몸통은 빠른 시간 내에 분리될 것이다. 마초에게 그런 즐거움을 주고 싶지만, 아니 내가 그런 고어적 풍경에 즐거워하고 싶지만, 나를 대신해 내 사무실의 빈자리를 지켜 주었던 후낫시를 생각하면, 차마 그럴 수 없다. —송승언

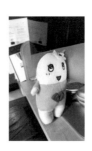

2. 일본 도쿄 근교 후나바시시의 비공인 캐릭터. 2011년 한 시민이 오랫동안 살아온 후나바시시를 활성화하기 위해 만들었다.

『레인보 셔벗』

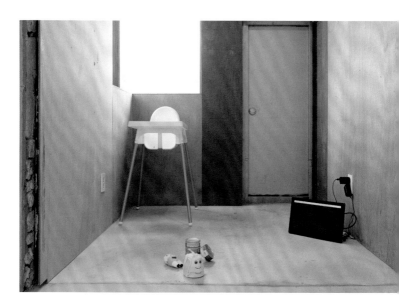

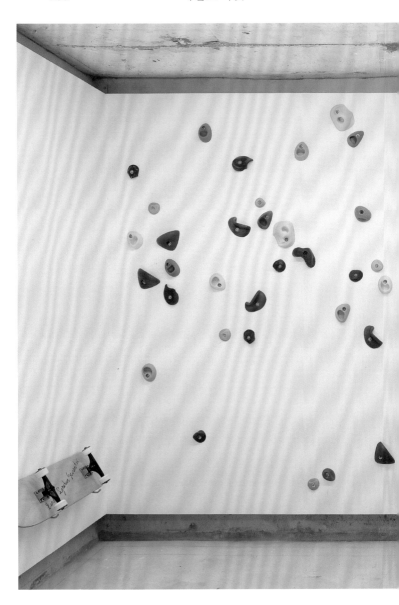

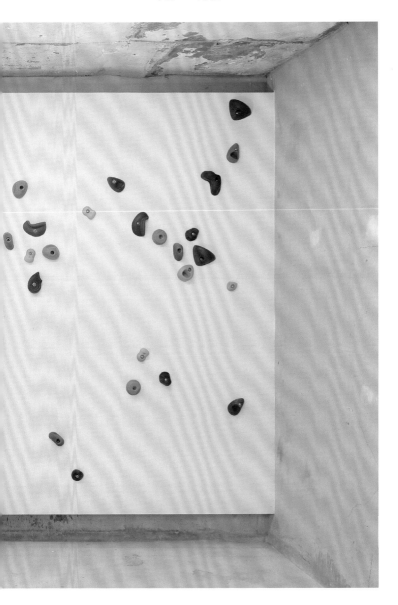

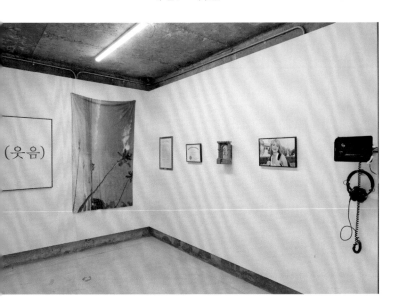

자주 하는 질문

이 글은 2019년 3월 민구홍과 로럴 슐스트가 나눈 대화를 편집한 것이다. 영어판(고아침 번역)과 또 다른 버전의 한국어판은 크리에이티브 인디펜던트 (http://thecreativeindependent.com/people/editor-and-ceo-min-guhong-on-introducing-your-company)에서 열람할 수 있다. 크리에이티브 인디펜던트는 킥스타터에서 운영하는 포스트 인터넷 인터뷰 웹진으로 매주 두세 차례 전 세계의 창작자를 소개한다. —편집 주

🌐 회사를 소개해 달라.

👤 민구홍 매뉴팩처링은 대한민국의 주식회사 안그라픽스 ⋯ [1]를 거쳐 그래픽 디자인 스튜디오 겸 출판사 워크룸 [3]에 기생하는 1인 회사다. 2015년 나는 시청각 [5]의 열세 번째 문서를 통해 다음과 같이 회사를 처음 소개했다. 제목은「회사 소개」□였다.

민구홍 매뉴팩처링에서는 A.P.C. 토트백을 분해해 홍보용 수건으로 활용하지 않습니다.

민구홍 매뉴팩처링에서는 거리에 버려진 농구공의 궤적을 추적하지 않습니다.

1. 민구홍 매뉴팩처링의 첫 번째 숙주. 나는 2011년 9월부터 2016년 5월까지 50여 권의 책을 기획/편집하고, 두 권의 책을 디자인했다. 안그라픽스에는 근무 시간 일부를 개인 프로젝트에 이용할 수 있는 제도가 있(었)는데, 민구홍 매뉴팩처링은 그 제도에서 비롯했다.[1]

└─ 2. http://agbook.co.kr.

3. 민구홍 매뉴팩처링의 두 번째 숙주로, 2016년 9월부터 2019년 현재까지 더부살이하고 있다. 워크룸에서 입사를 제안하지 않았더라면, 그리고 기생을 허가하지 않았더라면, 민구홍 매뉴팩처링이 내 추억 속에 놓이는 시점이 훨씬 앞당겨졌을 것이다.[4]

└─ 4. http://workroompress.kr.

5. 안그라픽스의 회사 생활에 흥미를 잃어갈 때쯤 시청각 운영자 안인용이 시청각 문서 집필을 의뢰했다. 디자인 시스템은 홍은주 김형재의 작품이었다. 이를 계기로 시청각에서 2015년 11월에 열린『/문서』(/documents)에 참여해 민구홍 매뉴팩처링을 본격적으로(하지만 지금처럼 천천히) 운영하기 시작했다. 민구홍 매뉴팩처링에 대모가 있다면 그 자리는 안인용의 것이다.[6]

└─ 6. http://audiovisualpavilion.org.

민구홍 매뉴팩처링에서는 공식 웹사이트 홈페이지에 코나미 커맨드를 은폐하지 않습니다.

민구홍 매뉴팩처링에서는 나스닥(NASDAQ)에 우회로 상장 하지 않습니다.

민구홍 매뉴팩처링에서는 내빈 접대용 크레이프 밀가루 반죽에 아스피린을 두 정 이상 첨가하지 않습니다.

민구홍 매뉴팩처링에서는 『다비크』를 신혼여행용 오디오북으로 변환하지 않습니다.

민구홍 매뉴팩처링에서는 .onion 도메인을 보유하지 않습니다.

민구홍 매뉴팩처링에서는 독립 출판물 전문 서점에 회계 자료 위조 지침을 유통하지 않습니다.

민구홍 매뉴팩처링에서는 등록 도메인 소녀(Parked Domain Girl)와 루시 모런의 신상 정보를 조회하지 않습니다.

민구홍 매뉴팩처링에서는 명함 뒷면에 「출애굽기」를 인용하지 않습니다.

민구홍 매뉴팩처링에서는 문서철 정리용 비둘기를 사육하지 않습니다.

민구홍 매뉴팩처링에서는 밑줄 문자(_)와 한글 캘리그래피를 표구해 지하실을 장식하지 않습니다.

민구홍 매뉴팩처링에서는 보도 자료에 야스미나 레자와 공자를 언급하지 않습니다.

민구홍 매뉴팩처링에서는 부동산 가격 폭락 대비용 지하 벙커를 설계하지 않습니다.

민구홍 매뉴팩처링에서는 비트코인으로 후원금을 모금하지 않습니다.

민구홍 매뉴팩처링에서는 비품실에 콘돔과 사후 피임약 자동 판매기를 설치하지 않습니다.

민구홍 매뉴팩처링에서는 사보에 마이크로소프트 엑셀의 정렬 기능으로 작성한 서정시를 연재하지 않습니다.

민구홍 매뉴팩처링에서는 사후 온라인 기록 삭제와 배너 광고 클릭을 대행하지 않습니다.

민구홍 매뉴팩처링에서는 상임 고문과 한국어 담당 교열자, 산업 스파이를 고용하지 않습니다.

민구홍 매뉴팩처링에서는 숫자 37에 영속성을 부여하지 않습니다.

민구홍 매뉴팩처링에서는 심장 근육 정지 수련 프로그램을 기획하지 않습니다.

민구홍 매뉴팩처링에서는 야유회에 카니발 콥스를 초빙하지 않습니다.

민구홍 매뉴팩처링에서는 업무용 토시에 메스암페타민을 보관하지 않습니다.

민구홍 매뉴팩처링에서는 엔카 형식을 차용해 목록을 편집하지 않습니다.

민구홍 매뉴팩처링에서는 울프램 알파로 사고 경위서의 문학성을 측정하지 않습니다.

민구홍 매뉴팩처링에서는 이메일 아이디에 좌우명과 생년월일을 암시하지 않습니다.

민구홍 매뉴팩처링에서는 저작권 표기에 저작권 기호와(©)와 'copyright'를 병기하지 않습니다.

민구홍 매뉴팩처링에서는 조선민주주의인민공화국 방면 자유로 육교에 현수막을—이를테면 "중국인은 왜 파주로(為什

麼中國人在坡州)"를 실크스크린 인쇄한—부착하지 않습니다.

민구홍 매뉴팩처링에서는 족벌 경영을 조롱하지 않습니다.

민구홍 매뉴팩처링에서는 주석과 주석에 관한 주석, 주석에 관한 주석에 관한 주석으로 구룡성채 보고서를 작성하지 않습니다.

민구홍 매뉴팩처링에서는 주술용 모발과 약지 손톱을 매수하지 않습니다.

민구홍 매뉴팩처링에서는 청구서와 영수증을 세단해 깜짝 생일 파티에 살포하지 않습니다.

민구홍 매뉴팩처링에서는 초등학생 대상 회사 홍보 영상에 모자이크를 삽입하지 않습니다.

민구홍 매뉴팩처링에서는 쿠데타 계획용 텔넷 기반 게시판을 운영하지 않습니다.

민구홍 매뉴팩처링에서는 해변 백사장에 '민구홍 매뉴팩처링'을 음각하지 않습니다.

민구홍 매뉴팩처링에서는 호모포브 대상 생물학적 동등성 시험을 진행하지 않습니다.

민구홍 매뉴팩처링에서는 화장실에 선형 대수학 참고서를 비치하지 않습니다.

이는, 지금도 어느 정도 그렇지만, 당시 회사의 주 업무가 명확하지 않기 때문이었다. 여기에는 회사라면 모름지기 무엇을 하기보다 하지 말아야 하는 것이 더 중요하다는, 별 근거 없는 신념도 어느 정도 작용했다. 각 항목은 "민구홍 매뉴팩처링에서

는 비트코인으로 후원금을 모금하지 않습니다."를 포함해 여전히 유효하다.

　　얼마 전 휴가를 겸한 출장으로 뉴욕을 방문했을 때 JFK 공항으로 가는 전동차 안에서 여기에 몇 가지 항목을 더하기로 했다. 기존의 항목 가운데 몇 가지를 수정할 필요가 생긴 참이었다. 그리고 그간 명확하지 않았던 회사의 주 업무 하나를 결정해 한 문장으로 정리했다. 회사 설립 후 주 업무를 결정(또는 발견)하는 데 4년 남짓한 시간이 걸린 셈이다.

　　민구홍 매뉴팩처링에서는 무엇보다 회사를 소개하는 데 주력합니다.

그런데 '회사'라는 말이 조금 불분명하게 느껴졌다. 추가 설명이 필요했다.

　　민구홍 매뉴팩처링에서는 무엇보다 회사, 즉 민구홍 매뉴팩처링 자체를 소개하는 데 주력합니다.

그리고 여기에 한 구절을 더하면 좋겠다고 생각했다.

　　민구홍 매뉴팩처링에서는 무엇보다 여러 형식으로 회사, 즉 민구홍 매뉴팩처링 자체를 소개하는 데 주력합니다.

그리고 '형식'이란 말을 다르게 바꾸면 어떨까 생각했다.

민구홍 매뉴팩처링에서는 무엇보다 여러 방식으로 회사, 즉 민구홍 매뉴팩처링 자체를 소개하는 데 주력합니다.

🌐 회사를 시작하면서 해야 하는 일 대신 하지 않은 일을 먼저 규정한 점이 재미있다.

👥 「회사 소개」는 일종의 선언문처럼 보이기도 한다. 그런데 그건 으레 선언문이 풍기는 엄정함이나 과격함과는 거리가 좀 있다. 회사를 세우기는 했는데, 이것으로 무엇을 해야 할지 모르는 내게는 차선책일 뿐이었다. 여기서 중요한 것은 무엇을 하는지 또는 하지 않는지가 아니라 규정하는 것 자체에 있다. 그리고 일단 운신의 폭을 넓히는 데는 무엇을 할지보다 하지 않을지 규정하는 게 낫다고 생각했다.

🌐 모든 이름에는 크고 작은 의미가 있다. '민구홍 매뉴팩처링'에는 어떤 의미가 있나?

👥 민구홍 매뉴팩처링의 회사 이름은 '민구홍'과 '매뉴팩처링'으로 이루어져 있다. '민구홍'은 다름 아닌 내 이름이다. '매뉴팩처링'은 일반적으로 '원재료를 인력이나 기계력 등으로 가공해 제품을 대량생산하는 산업'을 뜻하지만, 야구에서는 '도루나 진루타, 희생타 등 안타가 아닌 방법으로 어떻게든 득점하는 기술'[7]을 가리키기도 한다. (그래서 민구홍 매뉴팩처링에서는 운영자 민구홍의 관심사를 원재료 삼아 생화학 무기와 도청 장비, 무엇보다 샤워 커튼을 제작하지 않는다.) 나는 대부분의 일에서 이름을 짓는 일이 가장 중요하다고 믿는 편이다. '매뉴팩처링'을 통해 단어가 품은 기능주의와 기회주의를 실천하려는 의지를 회사 이름에 드러내고 싶었다.

알다시피 나는 부끄러움이 많은 사람이다. 나에 대한 다른 사람들의 반응에 쉽게 기뻐하고 쉽게 상처받기도 한다. 이는 내게 불필요한 짐이 되곤 한다. 그런데 회사 뒤에 있으면, 생활과 일을 분리해 이런 것에 완전하지는 않더라도 어느 정도 무신경해질 수 있다. 미국의 코미디언 앤디 카우프만[10]은 자신의 또 다른 자아를 투영한 토니 클립튼[12]을 만들어 활동했다. 그런 괴팍함과는 거리가 멀지만 민구홍 매뉴팩처링은 내게 앤디의 토니인 셈이다.

민구홍 매뉴팩처링의 근무 방식은 어떤가? 숙주에 기생하는 기분이 어떤지 궁금하다. 그게 '현대적'이면서 '건강한' 방식이라고 생각하나?

민구홍 매뉴팩처링이 독립하지 않고 운영자의 근무지에 기생하는 방식을 취한 것은 무엇보다 자본과 용기가 부족했기

7. http://sports.donga.com/3/01/20121102/50588628/3.[8]

└── 8. 수영과 클라이밍[9]을 제외한 스포츠에는 별다른 흥미는 없지만, 동아일보 기자 김종건의 문장은 그 어느 스포츠에 몸을 맡길 때보다 경쾌하다. "'매뉴팩처링'도 정규 시즌보다는 가을에 들을 수 있는 야구 용어다. 누상에 나간 주자를 도루 또는 진루타, 희생타 등 안타가 아닌 방법으로 연결해 홈으로 불러들이는 야구를 말한다. 우리말로 표현하면 '다양한 방법으로 어떻게 해서든지 점수를 만들어내는 야구'라고 할까."

└── └── 9. 2018년 여름, 같은 사무실 동료의 제안으로 우연히 시작한 이래 오로지 신제품 홀드를 경험해보고픈 마음으로 세 차례 해외 암장 원정을 다녀오기도 했다.

10. https://www.imdb.com/name/nm0001412.[11]

└── 11. 고등학교 1학년 때 밀로스 포만의 「맨 온 더 문」을 감상한 뒤 내게는 코미디언의 자질이 전혀 없음을 자각했다.

12. https://en.wikipedia.org/wiki/Tony_Clifton.

때문이다. 내가 조세법에 완전히 무지하고 집에서는 일을 제대로 하지 못하는 점도 한몫했다. 그렇게 소정 근로 시간[13]에 노동력과 얼마간의 즐거움을 제공하는 대신 운영자의 월급으로 운영비를 충당하고 숙주의 동산과 부동산, 즉 작업 공간을 비롯해 컴퓨터, 책상, 와이파이, 커피 머신 등을 이용할 기회를 얻는다. 이런 방식은 회사를 취미 삼아 (이윤 창출에 대한 별다른 고민 없이) 순전히 개인의 행복을 위해 운영할 수 있는 틀을 마련해 준다. 바람은 민구홍 매뉴팩처링과 숙주가 서로 필요한 부분을 제공하는 것, 그래픽 디자이너 김형진의 말을 인용하면 "서로 착취하며" 함께 성장하는 것이다. '피를 빨아먹는다'는 일반적 의미의 기생과 다른 점이다. 이때 필요한 양분은 고객의 사랑과 관심일 것이다.

🌐 민구홍 매뉴팩처링에서는 '제품'을 어떻게 규정하는가? 제품에 집중하는 이유는 무엇인가? 세상에는 제품이 얼마나 더 필요할까?

13. 나는 평일 오전 10시부터 오후 7시까지, 여덟 시간 동안 워크룸에서 편집자로 일한다. 소정 근로 시간에는 피고용인으로서 즐겁게 열심히 임하고, 민구홍 매뉴팩처링 일은 짬짬이, 또는 그 뒤에 두 시간 정도 하는 편이다. ███ (민구홍 매뉴팩처링의 제품이 단순하고 느슨해 보이는, 또 실제로 그런 이유다.) 때로 그 경계가 흐려지는 것은 어쩔 수 없지만.[14]

└─ 14. 「소정 근로 시간」은 이를 위해 제작된 웹사이트 겸 시계다. 하루 24시간을 소정 근로 시간과 그 외 시간으로 구분해 해당 시각에 해결해야 할 과제를 제시한다. 하나의 문장으로 구성된 시침, 분침, 초침의 속도는 소정 근로 시간에 가까워질수록 빨라진다. 모름지기 소정 근로 시간에는 그래야 하는 법이니까.[15]

└─ └─ 15. http://products.minguhongmfg.com/fixed-work-hours.

🧑‍🤝‍🧑 민구홍 매뉴팩처링에게 '제품'은 일차적으로 회사를 소개하며 생산되는 부산물이다. 때로는 그 자체에서 또는 회사 밖에서 우연히 시작되기도 한다. '제품'이라는 말을 사용하는 것은 단지 민구홍 매뉴팩처링이 회사이기 때문이다. 만일 민구홍 매뉴팩처링이 예술가나 그와 비슷한 무엇이라면, '제품'보다는 '작품'이나 '작업'이라는 말이 조금 더 자연스러울 것이다. 내게 '제품'이라는 말은 일반적이고 중립적이라는 점에서 산뜻하고, 우리를 둘러싼 시장경제의 장단점을 암시한다는 점에서 을씨년스럽다. 나는 어쩌면 반대로 '제품'이라는 말의 이런 복잡한 매력에 가까워지고자 '회사'를 만들었는지도 모른다. 하지만 이런 구분은 순전히 명분과 편의를 위한 것이지 실제로는 난삽한 해시태그들에 가깝다.

2009년 겨울, 일본 도쿄를 방문한 다큐멘터리 감독 마이클 무어(Michael Moore)는 아키하바라 [16]에서 어이없다는 얼굴로 "여기선 쓸 데 없는 물건이 엄청나게 팔린다. 쇼핑을 하

16. https://en.wikipedia.org/wiki/Akihabara.

면 기분이 좋아질지 모르지만, 자신을 속이는 것에 지나지 않는다."[17]고 말했다. 2015년 이후로 나는 전화기를 바꿀 필요성을 느끼지 못한다. 게다가 지금도 아레나 ⋮[18]에 쌓여가는, 새 밀레니엄 이전을 빛낸 제품들은 또 얼마나 아름다운가?

다이슨의 최신 무선 청소기가 더 빠르고 깔끔하게 먼지를 빨아들일수록 우리는 더 행복해질까? 1페타바이트 파일을 1초 만에 내려받는 세상은 지금보다 더 아름다울까? 물론 기술이 발전하면 당신과 내가 조금 더 쉽게 만날 수 있겠지만.

어쨌든 회사를 운영하는 입장에서 세상에 제품을 내놓는데 책임감을 느끼는 것은 사실이다. 민구홍 매뉴팩처링에서 생화학 무기와 도청 장비, 무엇보다 샤워 커튼을 제작하지 않는 이유다.

🌐 민구홍 매뉴팩처링의 제품과 당신이 피고용인으로서 수행하는 편집은 어떤 관계가 있을까?

👤 오늘날 '편집'은 '제품'처럼 도처에 있다. 이는 아이폰의 기본 메일 애플리케이션만 실행해 봐도 단번에 알 수 있다. 편집은 내용과 형식으로 맥락을 형성하는 기술이다. 나는 편집자로 일하면서 터득한 이 기술을 책이 아닌 다른 데, 조금 더 정확히 말하면 내 관심사를 어떤 것으로 구현하는 데 적용해 보고 싶었다.

예컨대 열쇠고리에 열쇠를 끼우면 본래 역할을 하지만, 약지를 끼우면 퍽 괴상해 보이는 반지가 된다. 그 위에 산세리프 서체로 조판한 '"Min Guhong Manufacturing" can be abbrevi-

17. "A lot of unnecessary things are being sold here. Shopping may brighten the spirits, but they're just fooling themselves."

18. https://are.na.

ated as "Min Guhong Mfg.'　　　라는 문장이 인쇄된다면 어떨까? 여기에 「표기 지침」이라는 제목이 붙는다면?[19] 그리고 이것을 '제품'으로 홍보하는 회사가 있다면?

　　　나는 대학에서 문학과 언어학을 공부했다. 소설 작법 시간에 선생님은 자신이 소설을 쓰는 이유에 관해 "그저 거짓말을 잘하고 싶었"다고 말했다. 그리고 "그러려면 사실과 허구를 병존시키"라는 말을 덧붙였다. 지금 생각하면 나는 꽤 우수한 학생이었던 것 같다.

　　19.　온통 파란 웹사이트로도 가능하다. 이 웹사이트가 파랑을 좋아하는 사람들이 모인 올빼미 연맹(Owl Union)이라는 단체의 공식 웹사이트라면 어떨까? 단체명에 '올빼미'가 들어가는 이유가, 올빼미가 파랑을 식별할 수 있는 유일한 새라는 속설 때문이라면? (물론 이 속설은 새파란 거짓이다.) 팀 버너스리가 처음 하이퍼링크의 색을 파랑으로 정한 것이 그가 올빼미 연맹[20]의 회원이었기 때문이라면? 그리고 단체의 기념일에는 회원들이 한 자리에 모여 웹사이트 배경을 바라보며 명상을 해야 한다면? 이런 사실을 안 뒤에는 이 웹사이트가 그저 파랗기만 한 웹사이트로 보이지 않을 것이다.[23]

　　└─ 20.　또는 <meta> 태그만으로 만든 웹사이트가 있다면, 그것을 그저 텅 비었다고 할 수 있을까? 아무것도 하지 않는 것처럼 보이는 데는 생각보다 많은 노력이 필요하다. 그리고 이는 실제로 내가 회사에서 편집자로서 하는 일과 크게 다르지 않다. 타임스 뉴 로만 폰트의 모든 글자를 지운 「타임스 블랭크」[21]도 그런 맥락에 있다. 타임스 블랭크는 민구홍 매뉴팩처링의 전용 서체다.[22]

　　└─ 21.　내용과 형식이 샌드박스 속 모래고, 그것으로 만든 모래성이 있다면, 편집은 (설령 비가 내려 무너지더라도) 그 모래성을 다시 쌓는 일이다. 내가 민구홍 매뉴팩처링을 통해 고민하는 것은 이 과정이 진행되는 시스템을 고안하는 것이다. "자연스럽고 민첩하게 작동하도록. 우연과 즉흥성까지 포괄할 수 있도록. 제작에 에너지를 쏟지 않고도 약간의 차이를 조합함으로써 '거의 모든 것'처럼 보이도록."(윤율리)

　　└─ └─ 22.　http://products.minguhongmfg.com/times-blank.

　　└─ 23.　https://owlunion.web.fc2.com.

요즘 나는 민구홍 매뉴팩처링의 각 제품에 관한 정보를 한 줄로 정리하고픈 야심을 품었다. (여기에는 일단 「보도 자료 표준 형식」이라는 제목을 붙이면 좋겠다고 생각했다.) 그래서 『시카고 스타일 매뉴얼』(Chicago Manual of Style)의 참고 문헌 인용법을 공부하고 있는데, 실용적이고 내용과 형식이 조화를 이룬 순수한 형태라는 점에서 참고 문헌을 표기하는 형식은 정말이지 아름답다. 보도 자료의 형식은 예컨대 이렇다.

　　제품명, "인용문/인용구", 종류(복수인 경우 중점[·]으로 구분), 동업자(복수인 경우 중점[·]으로 구분), 제작/출시 년도, 비고.

이렇게 관습을 이용하는 것은 내게 조형적 아름다움을 창조하는 데 별 재능이 없기 때문이다. (게다가 관습은 이미 한 번 완성됐다는 점에서 아름답지 않은가?) 특히 내게 없는 능력을 지닌, 디자이너나 미술가 친구들과 시간을 보내는 게 즐거운 이유기도 하다.

🌑 회사를 소개하기 위해 지금까지 출시한 제품 중, 가장 기억에 남는 게 있다면?

🧑 민구홍 매뉴팩처링 그 자체. 한 인간의 생활을 제법 둥글게 작동시키는 도구라는 점에서 그렇다. 지금 당신과 마주앉아 이런 이야기를 주고받을 수 있는 것도 다 그 덕이다. 민구홍 매뉴팩처링이 아니었다면 자본과 용기가 부족하다는 사실을 쉽게 고백하지 못했을 것이다. 그리고 행복한 척하며 미국이나 네덜란드를 떠돌았겠지.

2018년 늦여름에 한 갤러리에서 회사를 소개하는 전시를 열었다. 회사라면 박람회나 키노트 같은 걸 여는 게 일반적인데, 전시라는 방식이 어딘가 좀 이상하지 않았나?

아카이브 봄 [24]에서 열린 그 전시 는 회사를 소개하기 좋은 기회였다. 회사를 소개할 수만 있다면 민구홍 매뉴팩처링은 갤러리에 소환되는 것도 별로 꺼리지 않는다. 어쨌든 전시에는 민구홍 매뉴팩처링의 제품들이 특정 규칙에 따라 뒤섞여 있었다.

대부분의 제품은 동업자들과 함께 만들었다. 동업은 민구홍 매뉴팩처링에 중요한 제품 제작 방식이다. 이는 더 나은 제품을 만들기 위해서다. 오늘날 모든 것을 스스로 능숙하게 해내는 것은 쉽지 않고, 무엇보다 건강에 별로 좋지 않다. 이때 민구홍 매뉴팩처링은 조금 더 회사처럼 작동했다. 회의를 거쳐 동업자를 선정해, 그들에게 발주서를 보냈고, 그들은 그에 따라 제품을 제작해 납품했다. 그렇게 민구홍 매뉴팩처링은 명함 [26] 회사 소개 영상 [27] 민구홍 매뉴팩처링을 주제로 한 단편소설,[28] 레코딩된 오프닝 세레머니 [29] 등을 갖게 됐다.

24. 아카이브 봄[25]의 존재를 처음 알게 된 것은 2016년 말이었다.

└── 25. http://bomm.kr.

26. 「민구홍 매뉴팩처링 명함」, 강문식과 동업. 제품이 놓인 장소는 아카이브 봄 3층이었고, 100킬로그램에 육박하는 무게 탓에 이를 옮기는 데 나를 포함한 장정 넷이 동원됐다.

27. 「참고로 말씀드리면」, 로럴 슐스트와 동업.

28. 「분홍색 연구」, 김뉘연과 동업.

29. 「범용 오프닝 디제잉」, 말립과 동업.

또 하나의 수확은 '분홍이' 를 컴퓨터 밖으로 끄집어 냈다는 점이다. '분홍이'는 사람들이 붙여준 별명으로 진짜 이름은 몸 색을 만드는 염료의 이름에서 따온 '푹신'(Fuchsine)이다. 푹신은. '분홍이'는 일종의 마스코트다. 아주 먼 옛날 한 웹사이트에서 태어났다. HTML, CSS, 자바스크립트의 도움으로, 한 웹사이트의 머리(<head>)에 자리를 잡고 하루에 한 번씩 몸집을 키우며 사용자가 클릭하면 혼잣말을 늘어놓는다. 평양냉면을 좋아하고 발렌시아가의 트리플 S를 신는 게 꿈이지만, 안타깝게도 아직은 다리와 발이 없는 상태다.

🌐 이상적인 생활 방식은 무엇이라고 생각하는가? 미래의 신입 사원이나 인턴을 위한 회사의 복지 환경과도 연결되는 질문이다.

👩 요컨대 적절한 시간에 일어나 적절한 시간에 식사하고 적절한 시간에 운동하고 적절한 시간에 자는 것. 그리고 무엇보다 이런 적절함을 확보하는 데 적절한 에너지를 소비하는 것. 모자란 잠을 커피나 에너지 드링크, 서툰 자기최면 등으로 채우는 것은 한 달에 한두 번이면 족하다. 이는 내가 가장 사랑하는 친구가 실천하는 방식이기도 하다. 생활의 나머지 요소는 체리한 알과 비슷하다. 다른 체리들과 함께 바구니에 담길 수도, 무르고 터져서 악취와 끈적한 자국을 남길 수도 있다. 내가 지금 이렇게 생활하고 있는지는 잘 모르겠지만, 여기에 민구홍 매뉴팩처링이 어느 정도 기여하는 것은 분명하다. 생크림 케이크 꼭대기에서 말이다.

🌐 당신이 좋아하는 책의 특징이 있다면?

🧑 얼핏 평온하고 순진해 보이지만 들여다볼수록 어딘가 불온해 보인다. (또는 그 반대.) 처음 세운 논리와 원칙을 끝까지 유지하며 동시에 부순다. 가볍다.

 소비자로서 내용은 내게 유익하기만 하면 그만이다. 이는 아무래도 상대적이고 유동적이다. 예컨대 간식으로 먹을 파이를 만들 때 칼 세이건(Carl Edward Sagan)의 『코스모스』(Cosmos: A Personal Voyage) [30]는 내가 구운 '우주적' 파이의 맛까지 보장해 주지 않는다. 단, 형식에 관해서는 할 말이 조금 더 있다. 마이크로 타이포그래피는 완벽할수록 좋지만, 매크로 타이포그래피에 대해서는 좀처럼 고집을 피우지 못하겠다. 앞표지에 예쁜 꽃 사진 한 장만 넣어도 충분할 때가 있다. 중요한 것은 그것이 수선화인지, 양귀비인지다.

🧑 당신이 좋아하는 웹사이트의 특징이 있다면?

🧑 앞에서 이야기한 것과 크게 다르지 않다. 책을 만드는 기본적인 기술은 이미 오래 전에 완성됐다. 나는 프런트엔드(front-end) [31]에 한해서는 지금 개발된 기술만으로도 충분히 훌륭한 웹사이트를 만들 수 있다고 생각한다. 이 인터뷰가 실리는 '더 크리에이티브 인디펜던트'(The Creative Independent, TCI) [32]처럼 말이다.

🧑 둘은 다른가? 아니면 같은가?

🧑 나는 디자인 학교에서 넓게는 인터넷과 월드 와이드 웹, 좁

30. https://en.wikipedia.org/wiki/Cosmos_(Carl_Sagan_book).

31. https://en.wikipedia.org/wiki/Front_and_back_ends.

32. https://thecreativeindependent.com.

게는 인터랙티브 디자인을 가르치기도 한다. 학생들에게 웹사이트는 판형이 정해지지 않은, 부피와 무게가 없는 책이고, 책은 하이퍼링크와 스크롤 바가 없는, 부피와 무게가 있는 웹사이트라고 말하곤 한다. 당신도 알다시피 웹이 과학자들의 논문 공유를 통한 공동 연구를 위해 시작된 것처럼 웹사이트의 형식은 책에 많은 부분을 빚지고 있다. 언젠가 둘은 형식의 갈림길에서 헤어졌지만 목적지는 같다. 둘이 가는 길은 테서랙트 안에 있는 것 같다. 물론 이사할 때는 책이 불리하다. 반대로 웹사이트는 '인쇄한'(publish) 뒤에도 언제든 수정할 수 있다는 점에서 절제력과 결단력이 없으면 손목터널증후군이 생길 가능성이 커진다.

조금 다른 이야기지만, 요즘에는 '뒤로 가기' 링크에 관해 생각하고 있다. 책을 웹사이트로 치환할 때 가장 뚜렷하게 드러나는 차이점이기 때문이다. '뒤로 가기' 링크가 어디에 있는지, 즉 웹사이트 상단의 제목이나 로고에 있는지, 또는 '뒤로'나 '이전', 또는 '첫 페이지로'라는 글자에 있는지 등에 따라 웹사이트의 인상은 제법 달라진다. 내게 웹사이트를 고안하는 일은 바로 여기서 시작한다. 웹사이트가 책에 가까워질수록, 즉 웹사이트를 주사하는 화면이 작아지고 엄지나 검지가 마우스 포인터가 될수록 '뒤로 가기' 링크의 필요성은 작아진다. 모바일 브라우저에서 스와이프 대신 '뒤로 가기' 버튼을 누르는 사람이 얼마나 될까? 만일 내가 책과 웹사이트에 관한 SF 소설을 쓴다면 첫 단락은 '뒤로 가기' 링크의 저주에 할애하고 싶다.

🌐 처음 만든 웹사이트를 기억하는가? 그때의 경험이 민구홍 매뉴팩처링에서 웹 기술에 유달리 집중하는 이유와 관련이 있을까?

야후! 지오시티에 단순한 웹사이트를 만든 적이 있다. 한국식 나이로 열한 살 때였을 것이다. 당시 내가 좋아하던 친구를 위해서였다. 중앙에 자리 잡은, 내 또래 아이들이 좋아할 법한 글과 그림 뒤로 적갈색 배경에 MIDI 음악이 흐르는 웹사이트였다. 그게 내가 처음 만든 웹사이트였다. (2009년 이후 야후!는 지오시티 운영을 그만뒀고, 이제 그 웹사이트는 오직 내 꿈속에만 있다.) 그 이후로 반드시 웹사이트의 형태가 아니더라도 HTML, CSS, 자바스크립트로 뭔가 만드는 게 즐거움 가운데 하나가 됐다. 민구홍 매뉴팩처링이 웹에 집중하는 것은 그것이 상대적으로 적은 노동력으로 제품을 제작할 수 있는 환경이면서 접근하기 쉽기 때문이다. 게다가 기술을 기반에 두기 때문에 실제로 유용하거나 유용한 척할 수 있고, 무엇보다 앞으로 더욱 많은 사람들이 잠들기 전에 가장 마지막으로 마주할 대상이 될 가능성이 높기 때문이다.

얼마 전까지 웹사이트 디자인을 중심으로 유행하던 브루털리즘에 관해서는 어떻게 생각하는가?

그것은 어도비 플래시 덕에 오랫동안 잊혀진, 누구나 만들고 즐길 수 있었던 '평범한(normal) 웹'을 다시 기억하려는 현상에 가깝다. '브루털리즘'이라는 말은 웹을 단순히 시각적 스타일, 전문가의 울타리로 가둬버린다. 브루털리스트 웹사이트 운영자 파스칼 드빌은 브루털리즘이 그저 시각적 스타일로 소비되기 시작하자 돌연 웹사이트를 닫아 버리지 않았나? **BRUTALIST WEBSITES ARE DEAD** [33]

33. https://www.brutalistwebsites.com.

🌐 텍스트를 주원료로 삼는 만큼 민구홍 매뉴팩처링의 제품은 한국어만으로 이뤄지거나 한국어를 포함한다. 한국어에 관한 생각이 궁금하다.

👩 내가 한국어를 좋아하는 것은 단지 그것이 (HTML, CSS, 자바스크립트처럼) 내가 곧잘 쓸 수 있는 도구이기 때문이다. 이는 내가 한국인 부모 사이에서 태어난 것처럼 그야말로 우연이다. 한글도 마찬가지다. 한글을 따라다니는 '고도로 진화한 문자' 같은 수식어는 언뜻 바로 손에 잡히지 않는다. 우연에 관해 말하는 것은 아무래도 쉽지 않다.

지금은 한국어와 영어보다 둘의 문자 체계, 즉 한글과 로마자에 관해 이야기하는 게 나을 듯하다. 몇 년 전 민구홍 매뉴팩처링에서는 강이룬 ▦[34] 소원영 ▬[35] 등과 구글 폰트+한국어 투엑스 생박쥐[36] 웹사이트를 만드는 데 참여한 적이 있다. 한글은 닿자 열아홉 가지와 홀자 스물한 가지로 이뤄진다. 둘은 서로 조합돼 한 글자가 되고, 그 조합의 합은 물경 1만 7,388가지나 된다. 이런 특징은 한글 폰트를 제작할 때는 물론이고 특히 웹에서의 사용에 영향을 미친다. 노토 산스 ▬[37]를 기준으로 로마자 버전은 455킬로바이트지만, 한글 버전은 2.2메가바이트에 달한다. 작은 차이 같지만 브라우저가 폰트를 완전히 내려받는 단 몇 초 동안에는 페이지가 깜빡이며 제대로 표시되지 않는다. 구글은 이 깜빡임을 최대한 줄이기 위해 심지어 머신 러닝

34. http://www.eroonkang.com.

35. https://wonyoung.so.

36. 그 덕에 민구홍 매뉴팩처링은 인터넷상에서 제법 영향력 있는 회사를 친구로 두게 됐다. https://googlefonts.github.io/korean.

37. https://www.google.com/get/noto.

기술까지 도입했다. 나는 구글이 이 깜빡임을 완전히 없애는 것
과 번역 기술 개선을 통해 언어 장벽을 해소하는 것 가운데 어느
쪽이 먼저가 될지 궁금하다. 영어권 사용자에게는 도시 전설처
럼 들릴지 모르겠지만, 웹에서는 생각보다 많은 일이 일어난다.

🌐 다른 언어를 다른 언어로 변환하는 일, 즉 번역에 관해서
　　는 어떻게 생각하는가? 단행본을 번역한 적도 있는데, 자
　　주 하는 편인가?

👥 몇 년 전 디자이너 최성민의 권유로 밥 길의 『이제껏 배운
그래픽 디자인 규칙은 다 잊어라. 이 책에 실린 것까지.』를 한국
어로 번역한 적이 있다. 스스로를 번역가로 생각해본 적은 없지
만, 어쨌든 내가 경험해본 바로 번역 과정은 코딩과 비슷했다.
출발어(입력)와 도착어(출력), 그 사이에 번역(함수)이 있다는
점에서. 이는 재밌게도 내가 배운, 시를 쓰는 과정과도 비슷했
다. 시적 대상(입력)과 시(출력), 그 사이에 시적 인식(함수)가
있다는 점에서. 이런 생각은 시적 연산 학교 　　　[38]에서의 경

38. 작가 최태윤을 비롯한 미국의 시인, 수학자, 디자이너가 2013년 뉴욕
에 설립한 예술 학교. 우부웹(UbuWeb)[39] 운영자 겸 시인 케네스 골드스미스,
MIT 교수 닉 몬포트 등이 출강했다. 한국인으로는 나와 고아침, 김나희, 소원
영, 송예환 등이 수학했다. 이곳에는 화이트 해커, 디자이너, 형사학 전공 대학
원생 등 다양한 이력을 지닌 사람들이 모이는데, 내 코딩 선생님이었던 프랑스
인 친구의 본업은 제빵사였다. 마지막 수업은 '졸업 후 자신이 운영하고 싶은 학
교 만들기'였고, 리코타 인스티튜트 　　　　[40]는 그 결과물이다. https://sfpc.io.
　└─ 39. http://www.ubu.com.
　└─ 40. 4주 동안 다양한 관점으로 리코타를 탐구하며 현대인을 위한 필
수 과목인 요리, 글쓰기, 코딩 및 디자인, 마케팅 등을 익힌다. https://ricottain-
stitute.neocities.org.

험을 떠올릴 때 더욱 분명해졌다. 내가 그곳에서 컴퓨터 프로그래밍보다 문학과 언어학을 공부했다고 말하는 것을 좋아하는 이유다.

🌐 민구홍 매뉴팩처링에서 롤 모델로 삼는 회사가 있는가?
🧑‍🦰 물론 있다. 하지만 (영업) 비밀이다. 특별할 건 없다. 그럼에도 우리가 알다시피 오늘날 비밀은 인터넷 밖에 있을 때 온전히 비밀이 된다. 구글이나 인터넷 아카이브 웨이백 머신(Internet Archive Wayback Machine) [41] 서버 밖 말이다. 오늘 당신과 많은 이야기를 나눴지만 정말 나누고 싶은 것은 어쩌면 거기, 그러니까 당신과 마주 앉은 이 테이블 사이, 바로 이 안개꽃 옆에 있을지 모른다.

41. https://archive.org/web. [42]
└─ 42. 물론 robot.txt 파일을 이용해 크롤링을 막아두면 비밀은 온전히 우리만의 것이 될 수도 있겠다.

주의 깊게 보십시오—

천천히 다시

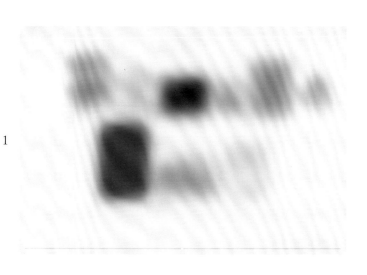

1

레인보 셔벗

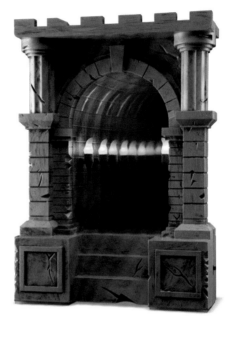

9

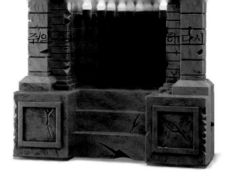

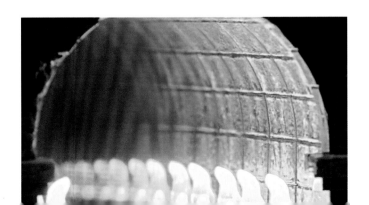

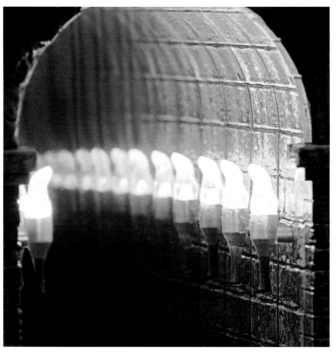

92

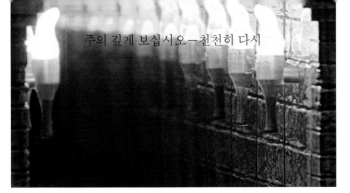

주의 깊게 보십시오—천천히 다시

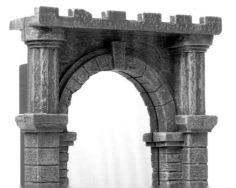

레인보 셔벗

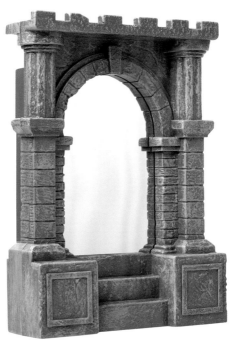

견학의 성격상 채용이나 인턴십에 관한 질문은 받지 않으니 양해해주세요.

지나치게 작은 것에서 지나치게 큰 것

윤울리 라이팅 코퍼레이션

안녕하세요?

윤울리 라이팅 코퍼레이션은 방신스러운 문법 오류, 과도한 자아 확장, 영원히 축약이사가 될 찾아나 시대의 철학 용어, 각종 하나마나한 소리로 점철된 글로그로부터 당신과 당신의 비즈니스를 지켜드립니다. 이 이상 순간의 훌륭한 선택으로 그릇발지 마세요.

▲ 우리의 곧은 서문, 비평, 보고서, 사내 이메일, 축전, 트리뷰트 낭독사, 자기소개서, 노외에 드리는 연부 인사 등 답변 없는 형식으로 당신과 당신의 비즈니스가 목표하는 최대 이익을 달성합니다.

▲ 우리의 곧을 통해 당신이 당신의 비즈니스는 보다 지적인 것으로, 시간을 들어 탐구할 만한 대상으로, 대중과 전문가의 흥미를 모두 집어 가는 유의미한 활동으로 거듭넝 것입니다.

언제나 의뢰인의 만족을 위해 최선을 다하겠습니다.

윤울리 라이팅 코퍼레이션
책임편집인 윤울리

분량

선택

스타일

선택

다감

지나치게 작은 것에서 지나치게 큰 것

윤올리 라이팅 코퍼레이션

안녕하세요?

윤올리 라이팅 코퍼레이션은 방신스러운 문법 오류, 과도한 자아 확장, 반듯치 못하니 시대의 철학 용어, 각종 허니바니겠 소리를 컴퓨터 글쓰기로부터 당신과 당신의 비즈니스를 지켜드립니다. 이 이상 순간의 잘못된 선택을을 고틀닙지 마세요.

▲ 우리의 글은 서문, 비평, 보고서, 사내 이메일, 축전, 프러포즈 남록사, 자기소개서, 노모에 드리는 안부 인사 등 제한 없는 형식으로 당신의 비즈니스가 목표하는 최대 이익을 달성합니다.

▲ 우리의 글을 통해 당신과 당신의 비즈니스는 보다 지적인 것으로, 시간을 들여 탐구할 만한 대상으로, 대중과 전문가의 흥미를 모두 잡아 가는 유미미한 활동으로 거듭날 것입니다.

언제나 의뢰인에 만족을 위해 최선을 다하겠습니다.

윤올리 라이팅 코퍼레이션
책임편집인 윤올리

분량

 선택

스타일

 선택

어감

 선택

작성자

 선택

용도

분량을 선택하세요.

언제나 의뢰인의 만족을 위해 최선을 다하겠습니다.

윤볼리 라이팅 코퍼레이션
책임편집인 윤볼리

레인보 셔벗

다검

작성자

선택

용도

분량을 선택하세요.

For your information

II

company likes explo...
e web because it's easy t...
publish to and easy to
ccess. But most importantly

For your information:

company likes explo
e web because it's easy
publish to and easy to
access. But most importantly
s the last thing most peop
before they fall asle

publish to and easy to
access. But most importantly
's the last thing most peop
before they fall asle

The company is open to everyone.

II

The company is open to everyone.

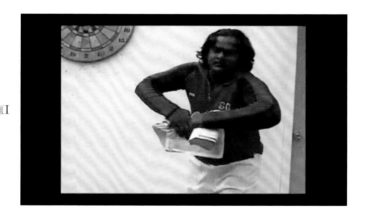

http://info.cern.ch

http://info.cern.ch - home of the first website

From here you can:

- Browse the first website
- Browse the first website using the line-mode browser simulator
- Learn about the birth of the web
- Learn about CERN, the physics laboratory where the web was born

thousand and sixteen.

(Random Signature Generator

Random Signature Generator

CCTV 녹화 중

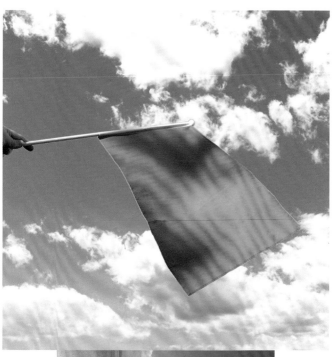

레인보 셔벗

34

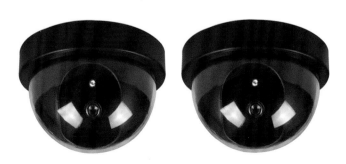

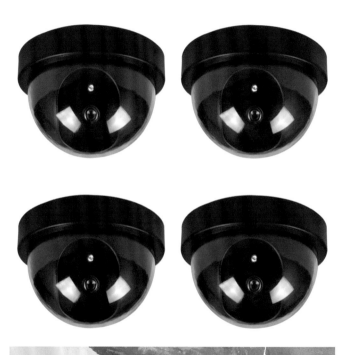

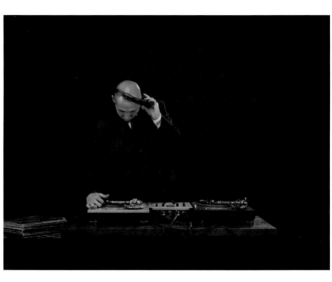

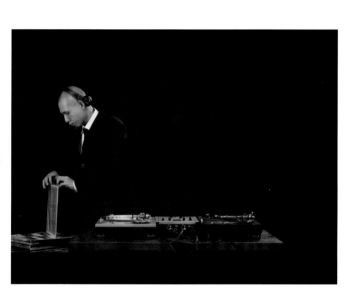

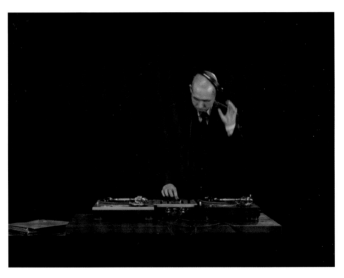

CUSTOMER

CUSTOMER

CUSTOMER

'민구홍 매뉴팩처링'은
띄어쓰기하는 것을 원칙으로 하되

25

'민구홍 매뉴팩처링'은
띄어쓰기하는 것을 원칙으로 하되
붙여쓰기하는 것을 허용한다.

Min Guhong Manufacturing" can be
abbreviated as "Min Guhong Mfg."

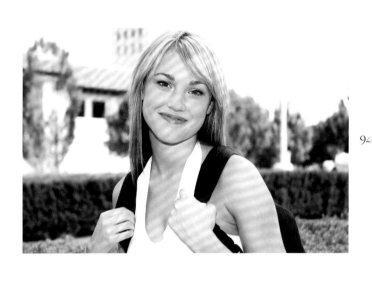

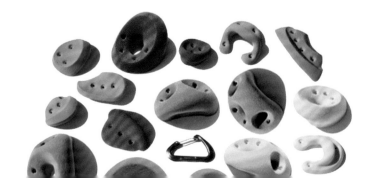

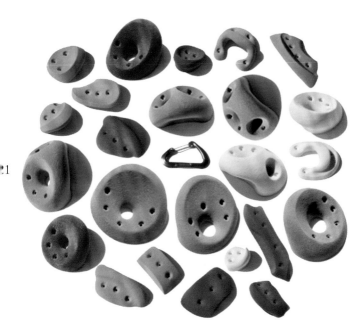

‹ 사진 ↺

moonsickgang
아카이브 봄 ···

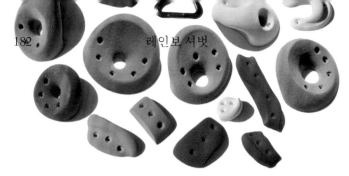

좋아요 125개

moonsickgang Name card for @minguhongmfg
(600x400x120mm)

♡ ◯ ▽ 🔖

좋아요 125개

moonsickgang Name card for @minguhongmfg
(600x400x120mm)

16시간 전 번역 보기

🏠 🔍 ⊕ ♥ 👤

「ミン」と「グホン」と「マニュファクチャ
リング」の間には中黒（・）を入れる。

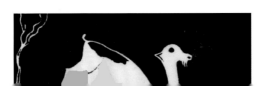

「ミン」と「グホン」と「マニュファクチャ
リング」の間には中黒（・）を入れる。

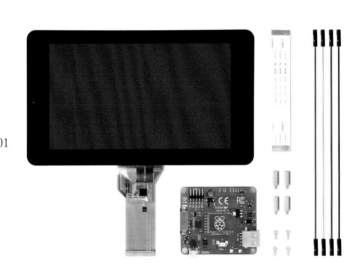

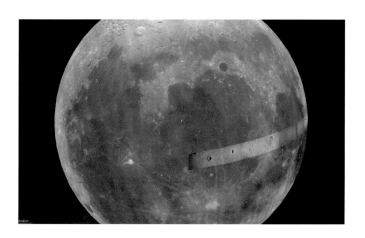

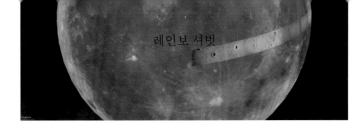

레인보 셔벗

Lunar Deed

From the recognized authority of the Lighted Lunar Surface, this document represents the issuing of real property on the Moon of Earth

This deed is for the Lunar Property listed below:

Lunar Land Description:

Number of acres issued: 1 (One)

Area D-6 / Quadrant Charlie, Lot Number #6

**This property is Located 001 squares South and 006 squares East of the extreme Northwest Corner of the recognized Lunar Chart.
Approximate Latitude : 30-34' W. Longitude : 36-40' N.**

In addition, this property is located at the craters Helicon and Le Verrier.

This deed is recorded in the Lunar Embassy located currently in Gardnerville, Nevada, United States of America, and in the name of_____ **MIN GUHONG #0058** _____from hereinafter known as owner of the above described property.

23

In addition, this property is located at the craters Helicon and Le Verrier.

This deed is recorded in the Lunar Embassy located currently in Gardenerville, Nevada, United States of America, and in the name of_____ **MIN GUHONG #0058** _____from hereinafter known as owner of the above described property.
This deed is transferable or transferred upon registration of the owner at his/her discretion.

This document conforms to all of the Lunar Real Estate Regulations set forth by the Head Cheese, (Dennis M. Hope) and shall be considered in proper order when his signature and seal are affixed to this document.

This sale approved by the Board of Realtor.
The Omnipotent Ruler of the Lighted Lunar Surface.

레이브 저명

_____ **2017.12.21**
The Head Cheese Dated

Transfer of Ownership

This is one of 54 (Fifty-Four)
Sovereign Worlds of Hope

"This is a novel gift."

®Copyright 1980®

TRANSFEREE NAME	DATE
TRANSFEREE NAME	DATE
TRANSFEREE NAME	DATE
TRANSFEREE NAME	DATE

The Sovereign
Worlds of Hope
Established 198C
Lunar Embassy
A1 Near Haze Place
Sea of Tranquility
Moon of Earth

민구홍 매뉴팩처링
Min Guhong Manufacturing

민구홍 매뉴팩처링
Min Guhong Manufacturing

서울시 종로구 자하문로16길 4, 2층
2F, 4, Jahamun-ro 16-gil, Jongno-gu, Seoul
minguhongmfg.com
support@minguhongmfg.com

서울시 종로구 자하문로16길 4, 2층
2F, 4, Jahamun-ro 16-gil, Jongno-gu, Seoul
minguhongmfg.com
support@minguhongmfg.com

민구홍 매뉴팩처링	Min Guhong Manufacturing	2018.10.3.—24.
레인보 셔벗	Rainbow Sherbet

레인보 셔빗

민구홍 매뉴팩처링
레인보 셔빗

Min Guhong Manufacturing
Rainbow Sherbet

2018.10.3.–24.

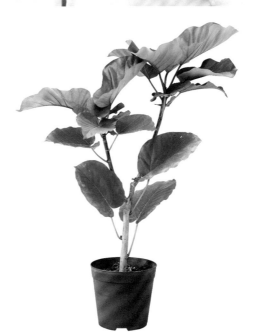

School for Poetic Computation

This is to certify that

GUHONG MIN

has satisfactorily completed the course titled

UNLEARNING TO LEARN

UNLEARNING TO LEARN

레인보 셔벗

Times Blank

일반체

5

(설치되지 않음)　　　　　　　　　　　서체 설치

(설치되지 않음) 서체 설치

● ● ○ Times Blank

볼드체

7

(설치되지 않음) 서체 설치

(설치되지 않음)　　　　　　　　　　　　서체 설치

.ıl KT LTE 오후 6:18 @ ◀ 100% 🔋 ⚡

‹ 사진 ↻

jjulyn ...

moonsickgang님, donghyeok1984님 외 80명이 좋아합니다

jjulyn "분홍이랍니다" ...

댓글 1개 보기

윤플리 라이팅 코퍼레이션

회사 소개 자동 견적 계산기

moonsickgang님, donghyeok1984님 외 **80명**이 좋아합니다

jjulyn "분홍이랍니다" ...

댓글 1개 보기

윤율리 라이팅 코퍼레이션

5

회사 소개 자동 견적 계산기

윤율리 라이팅 코퍼레이션

마감

청탁일로부터 20일 이내

✎ 이 주문서를 찍어 다음 번호로 전송하시면 접수가 완료됩니다. 주문의 디테일을
파악하기 위해 24시간 이내에 상담이 진행됩니다. ✎ 010-4640-9551

A4 용지 0.5쪽 이내 (원고지 5매) / 일상적인 에세이, 신문처럼 쓰기 / 청탁일로부터
20일 이내 / 책임편집인(윤율리) 직접 작성 / 상업성을 띤 전문지면 출판 / +2 Care
770,650원

회사

레인보 셔벗

윤플리 라이팅 코퍼레이션

마감

청탁일로부터 20일 이내

✎ 이 주문서를 찍어 다음 번호로 전송하시면 접수가 완료됩니다. 주문의 디테일을 파악하기 위해 24시간 이내에 상담이 진행됩니다. ☎ 010-4640-9551

A4 용지 0.5쪽 이내 (원고지 5매) / 일상적인 에세이, 산문처럼 쓰기 / 청탁일로부터 20일 이내 / 책임편집인(윤플리) 직접 작성 / 상업성을 띤 전문지면 출판 / +2 Care 770,650원

회사

770,650원

A4 용지 0.5쪽 이내 (원고지 5매) / 일상적인 에세이, 산문처럼 쓰기 / 청탁일로부터
20일 이내 / 책임편집인(운영자) 직접 작성 / 상업성을 띤 전문지면 출판 / +2 Care
770,650원

회사

770,650원

9

글쓴이

모임 별
우연히 만난 친구들의 술모임에서 시작되어,
음악을 만들고 연주하는 밴드이자 디자인
스튜디오로 활동해 왔다. 서현정, 이선주, 조월,
조태상, 허유, 황소윤으로 구성되어 있다.
instagram.com/byul.org_seoul

송승언
시를 비롯해 말이 되는 글과 말이 되지 않는 글을 쓴다.
쓴 책으로 『칠과 오크』, 『사랑과 교육』이 있다.

장우철
오랫동안 『GQ KOREA』의 피처 에디터였는데,
지금은 사진과 글을 다루는 작가로서
서울과 논산을 오가며 산다.

한유주
소설가. 『달로』, 『불가능한 동화』 등을 출간했다.

그리고 동업자들

김뉘연

워크룸 프레스 편집자. 시와 소설을 쓴다.
『말하는 사람』을 썼고, 전시『비문: 어긋난 말들』을 열었고,
전용완과 함께「문학적으로 걷기」,
「수사학: 장식과 여담」,「시는 직선이다」
등으로 문서를 발표했다.

김형진

워크룸 디자이너.

workroom.kr

강문식

서울을 기반으로 활동하는 그래픽 디자이너.

moonsickgang.com

로럴 슐스트

(Laurel Schwulst)

그래픽 디자이너, 작가, 개발자, 교육자. 미국
뉴욕에서 활동하며 동물, 글쓰기, 웹사이트,
이름과 작명 등에 관해 생각한다.

laurelschwulst.com

말립

360 사운즈 소속 프로듀서 겸 디제이. 개인 작업과
브랜드 외주 작업을 병행하며 유튜브 기반 인터뷰
방송 '퍼피 라디오'(Puppy Radio)를 운영한다.

puppyradio.kr

송예환

그래픽 디자이너 겸 개발자. 웹 브라우저와 모바일
애플리케이션을 주된 작업 매체로 삼는다. 기존
기술을 응용 및 개조해 그래픽 또는 타이포그래피를
표현하는 도구를 개발하는 한편, 디자이너로서 자신의
도구를 활용해 시각적 결과물을 도출하기도 한다.

yhsong.com

윤율리 라이팅 코퍼레이션

아카이브 봄 큐레이터 윤율리가 책임편집인으로 일하는
글쓰기 전문 회사. 서문, 비평, 보고서, 사내 이메일, 축전,
프러포즈 낭독사, 자기소개서, 노모께 드리는 안부 인사
등 제한 없는 형식으로 고객의 최대 이익을 달성한다.
"윤율리 라이팅 코퍼레이션은 언제나 최선을 다합니다."

yoonjuliwc.web.fc2.com

전산 시스템

공간 및 가구 디자이너 전산이 운영하는 스튜디오.
나무와 철을 조합해 합리적이고 기능적인 디자인을 고안한다.

jeonsansystem.com

그 전시

레인보 셔벗

기간: 2018년 10월 3일~24일
장소: 아카이브 봄
기획: 윤율리
동업자: 강문식, 김뉘연,
로럴 슐스트, 말립, 송예환,
윤율리 라이팅 코퍼레이션,
전산 시스템
설치: 전산 시스템
그래픽 디자인: 강문식
사진: 나씽스튜디오
주최·주관: 아카이브 봄
후원: 서울문화재단

이 책

레인보 셔벗

초판 1쇄 발행: 2019년 10월 15일
발행: 아카이브 봄, 작업실유령
기획·편집: 윤율리
글: 모임 별, 송승언, 장우철, 한유주,
그리고 김형진
디자인: 슬기와 민
사진: 나씽스튜디오
제작: 세걸음
표지 사진: 강문식 발견
표지 활자: 타임스 블랭크(75쪽)

문의
전화: 02-6013-3246
팩스: 02-725-3248
workroom-specter.com
info@workroom-specter.com

ISBN 979-11-89356-26-2 03600

이 책의 국립중앙도서관 출판 예정
도서 목록(CIP)은 서지 정보 유통
지원 시스템(seoji.nl.go.kr)과 국가 자료
공동 목록 시스템(nl.go.kr/kolisnet)
에서 이용할 수 있습니다.
(CIP제어번호: CIP2019037301)

값: 18,000원